小提琴團體教學研究與實踐

U0064702

謝　序

　　十幾年前，我還在台中念國中音樂班的時代，就知道黃輔棠老師小提琴教得很好。當時全台灣風頭最勁的小提琴學生李曙，蘇鈴雅，江維中，江靖波等，都是他門下的學生。後來陸續拜讀到他的《小提琴教學文集》，《談琴論樂》等大著，穫益良多，十分佩服。進了師大音樂系後，曾想過拜他為師，但一打聽，他已回美國。等他再度回國時，我又出國留學了。

　　去年夏天，我念完博士學位，應聘在國立台北師範學院音樂教育學系任教。

　　一天，突然接到黃老師電話。他說：「我在《省交樂訊》上看到你談鈴木教學法和談布拉姆斯小提琴協奏曲創作秘辛的文章，寫得非常好。我向編輯人員打聽作者是何方神聖，後來，是林文也老師給了我你的電話。」電話中，我們聊得十分愉快。不久之後，他專程來台北，約我與外子長談。那是我們第一次見面。

　　同行聚會，當然是三句不離本行。黃老師詳細地向我與外子介紹了他創立黃鐘小提琴教學法的經過——從編寫教材到試驗教法，從建立制度到面對難題。他誠

懇，虛心地表示，希望我能把鈴木教學法的優點、精華，引進、結合到黃鐘教學法。我則向他請教了一個困擾我相當時日的難題——演奏久了左手會累。他看我演奏了一小段之後，說：「我看不出你的左手有任何方法上問題。也許問題出在右手。」他叫我把他的手當弓握握看，然後說：「你試把拇指和小指的力量完全放掉，讓食指、中指、無名指『躺』在弓桿上，再拉拉看。」結果，他這一句話，不但讓我從此拉琴左右手均不會累，而且當場音色、音質變得更鬆，更飽滿，更有彈性。

今年四月，在黃鐘小提琴教學法教師會成立大會暨首屆教學經驗交流會上，黃老師向與會者介紹了抖音從練習過渡到應用的一道秘密之「橋」——他把這座橋叫做「敲門大法」。介紹完此法後，他鄭重其事地加上一句：「這招『敲門大法』，是謝宜君老師教我的。」短短一句話，黃老師學而不厭，誨人不倦，提攜後進，讚美同行，絕不貪天之功為己有的人格風範，盡在其中。

以上，是我所知黃老師的人。

以下，談一點黃老師這本最新巨著「小提琴團體教學研究與實踐」。

可以用「新，深，廣，大」四個字來概括全書。

新，是該書的內容，全是作者的最新發現與研究成果，完全沒有人云亦云，重複或抄襲他人的東西。把奧爾的教學奇蹟用團體教學的原理來研究解釋，是新。全面論述鈴木教學法偉大之處的同時，一一指出並分析其教材與制度上的弱點、缺失，是新。詳盡介紹尚未為世人所知所重的徐多沁教學法並給予極高評價，是新。夫

子自道介紹他自己所創的黃鐘教學法，更是新得不能
更新。

　　深，可以從兩方面來說。一是對小提琴團體教學這
一特殊教學方式，其歷史，其功能，其方法，其流派，
其利弊，都有相當深入的分析、研究、論述。

　　二是對於全書重點論說的小提琴團體教學三大門派
—— 鈴木教學法，徐多沁教學法，黃鐘教學法，論述
之深，分析之細，資料之豐富，超乎一般人之所能想
像。單是徐多沁教學法一章，就寫了十多萬字，連如
何招生，如何教育家長，如何辦音樂會，都寫到了。其
深其細，可見一斑。

　　廣，可以從時、空、內容三個方面來說。從奧爾到
黃鐘，整整一百年，這是時。從歐洲到亞洲到北美洲，
橫跨大半個地球，這是空。至於內容，則凡與小提琴團
體教學有關的東西，幾乎無所不包，無所不論。譬之為
小提琴團體教學的百科全書，當不為過。

　　大，是作者的心胸與抱負均大。精心為鈴木先生和
徐多沁先生編輯語錄；對優秀的同行，那怕是競爭對
手，也推崇不遺餘力（見他在「黃鐘編」＜成材之路＞
一節中對劉妙紋老師的推崇），這是心胸闊大。自創一
套包括教材、教法、制度在內的教學法，並親手去推廣
它，經營它，這是抱負遠大。

　　這樣一本前無古人，涵蓋了道與術，教與學，理論
與實踐，豐富資料與獨到創見的巨著，相信不但對所有
同行老師、學生、家長都極有實用價值，而且對一般音
樂工作者、音樂老師、音樂學者、甚至音樂經營者，也

有參考價值。

　　為了讓我更多了解小提琴團體教學和黃鐘教學法，黃老師把剛剛寫出來的七百多頁原稿，多影印了一份，讓我先讀為快。當他聽我談了一點讀後心得，居然問我能不能為他的新書寫一篇序。我說：「論輩份，論資格，論能力，我都不適合寫。」他再三堅持，并叫我不必顧忌世俗習慣，一切如實寫就好。於是，我把與黃老師相識相知的經過和讀他的新書之簡略心得寫出來。不能算是序，只是與同行同道分享心得。

　　謝謝黃老師，給了我這個殊榮。

　　　　　　　　　　　　　　　　　謝宜君
　　　　　　　　　　　　　　　　　1999年6月20日於台北

自序

　　縱觀小提琴演奏與教學史，教學往往落在演奏之後，理論研究又通常落在教學之後。

　　例如握弓—— 海飛茲（Jascha Heifetz）、奧伊斯特拉赫（David Oistrakh）、柯崗（Leonid Kogan）等超級大師，在上半弓時通常都只用四指甚至三指握弓，都盡量避免小指觸碰弓桿。這裡頭當然大有乾坤，大有學問。可是，全世界的小提琴老師，絕大多數都教學生從頭到尾用五指握弓，害得學生右手緊張，聲音硬而散。看小提琴教學的理論著作，從卡爾·弗萊士（Carl Flesch）的《小提琴演奏藝術》（注1），到伊凡·格拉米安（Ivan Galamian）的《小提琴演奏與教學原則》（注2），再到鈴木教材的示範圖片（注3），都統統只講五指握弓而不講四指或三指握弓。

　　又如用力—— 凡入得了一流的小提琴家，演奏時都一定是用鬆力不用緊力，用墜力不用壓力，用借力不用死力。可是，成千上萬以教學為職業者，有多少人是教學生用鬆力，用墜力，用借力來演奏？連莫斯特拉斯（Konstantin Mostras）的《小提琴演奏藝術的力度》

（注4）那樣專門講力度的書，都對用力方法隻字不提，完全交白卷，其他的理論著作，就可想而知。

　　再如抖音——它對演奏好壞的重要性，幾乎可以用空氣與水對人體的重要性來比擬。可是，多少老師對抖音學壞了的學生束手無策，聽之任之？多少理論著作雖然用了不少篇幅予以說明、論述，可是對於多大幅度，多快頻率的抖音才適中？抖音的大、小、快、慢應如何搭配？何種姿勢、手型有利於抖音？何種姿勢、手型有害於抖音？這些最重要、最關鍵的問題，在公認的權威理論著作中，基本上是一片空白，完全找不到答案。

　　另外一個理論遠落後於實踐的領域是團體教學。從史托里雅斯基（Pyotr Stolyarsky）到漢尼伯格（Erna Honigberger），到鈴木鎮一先生（Shinichi Suzuki），都是團體教學的頂尖高手，都有傑出的教學成就，都曾以團體課啓蒙或教出一批世界著名的小提琴家。可是，要了解他們的團體課如何教，卻極其困難。因爲除了史達教授(William Starr）在他的《The Suzuki Violinist》一書中（注5），對於鈴木先生的教學有深入研究與記述之外，幾乎找不到任何專門資料。能在一些有關的文章著作中，找到相關的隻言片語，已是如獲至寶，彌足珍貴。專門研究小提琴團體教學的專書，在筆者所知所及範圍內，連一本都找不到。

　　筆者生來喜歡做沒人要做或尚未有人做的事情。有鑑於以上情形，曾不避淺薄之嫌，陸陸續續發表過一些小提琴演奏與教學的理論著作（注6）。最近六、七年，全力投入了黃鐘小提琴教學法的教材編寫、教法實驗、

師資培訓、制度建立上。在這個過程之中，對團體教學之甘苦，可說得上體會甚深。為了解決教學中遇到的難題，又遙拜鈴木先生和徐多沁老師為師，研究他們教學成功的祕密，得益極大。

為了做一個自我總結，為了與同行師友分享心得，亦為了彌補上述的理論空白，在過去一年多時間裡，我再次不避淺薄之嫌，在極其繁忙的日常教學雜務之餘，利用幾乎每一分一秒可以利用的時間，寫完這本約三十萬字的《小提琴團體教學研究與實踐》。

書的好壞，自己無權評說，要留給讀者和歷史去下結論，更希望得到同行師友的批評指正。不過，書中的不少「獨家資料」，特別是徐多沁老師的教學與管理絕招、言論、祕笈，都肯定有不可估量的極高價值。單是這一部分資料，不管本書將來定價多少（那不是作者能決定之事），買這本書都絕不會上當吃虧。

要感謝的人真多。凡是書內提到的，這裡就不重複。台灣鈴木協會會長陳藍谷教授，為我連絡 William Starr 教授，並取得他的引用著作權，又提供鈴木教學法的圖片，特此致最衷心感謝。

還要特別感謝的是內子馬玉華。多年來在背後的默默支持不說，單是這一年多來，忍受我一開始工作便「六親不認」，把我照顧得全書寫完之後，還是健康如常，性格如常，一切如常，就不是很多人能做得到。就讓我把這本書，代替金銀珠寶，代替有形財產，做為終生禮物題獻給她。

<div style="text-align: right;">黃輔棠　謹識 1999年3月22日</div>

注1：卡爾‧弗萊士所著的《小提琴演奏藝術》（The Art of Violin Playing），被賽夫西克（O.Sevcik）譽為「小提琴家的聖經」，是小提琴有史以來最重要的理論著作之一。原書以德文撰寫；英譯本出版於二十年代；筆者手中的中文版，由馮明先生翻譯，台北黎明文化事業公司出版。

注2：伊凡‧格拉米安（Ivan Galamian）的《小提琴演奏與教學原則》（Principles of Violin Playing and Teaching），是繼弗萊士先生的《小提琴演奏藝術》之後，最重要的一本小提琴理論著作之一。該書有兩個中文譯本：一是由林維中、陳謙斌合譯，台灣全音樂譜出版社出版，書名為《小提琴演奏與教學法》；另一本由張世祥譯，大陸人民音樂出版社出版，書名為《小提琴演奏與教學的原則》。

注3：見《Suzuki Violin School》第一冊，台灣全音樂譜出版社出版。

注4：莫斯特拉斯的《小提琴演奏藝術的力度》一書，由毛宇寬先生從俄文譯成中文。筆者手中之書，由香港南通圖書公司翻版發行，由毛宇寬先生親筆題贈，在該書扉頁的題辭之後，毛先生特別寫了以下說明：

「這本小書是我約三十年前翻譯，由上海文藝出版社發行，最近無意中在香港的書店發現，雖是盜版，卻赫然標上『版權所有，翻印必究』字樣，真乃咄咄怪事！

本書作者莫斯特拉斯是蘇聯小提琴名教授，曾任莫

斯科音樂學院管弦系主任。在蘇聯小提琴學派三大奠基人中,莫氏以小提琴演奏理論享譽於世。他與大衛·奧伊斯特拉赫合作編訂的柴可夫斯基小提琴協奏曲,是最權威的版本。

　　我與莫教授有過多年通信交往,後因中蘇交惡致令鴻雁中斷,而莫氏亦於1965年溘然仙逝。」

注5:威廉·史達的《The Suzuki Violinist》一書,由美國田納西州的 Kingston Ellis Press公司出版。該書是筆者所讀過的諸多研究鈴木教學法專書中,私意認為最精彩、最詳細、最有創意的一本。

注6:筆者這方面著作,包括《小提琴教學文集》(台北全音樂譜出版社出版,1983年初版)、《談琴論樂》(台北大呂出版社出版,1985年初版)、《教教琴,學教琴》(台北大呂出版社出版,1995年初版)、〈小提琴高級技巧三論〉(台南家專音樂科學報《紫竹調》第八期,1996年)等。

總 目 錄

第一篇 大師級的團體教學師生

小引

　　世界上任何名校，一定是由於它擁有一流的教授、老師，培養出優秀而成功的學生。教育與藝術上的任何學派、流派、門派，如果有名、有影響力，也一定是由於它擁有出類拔萃的開創者、繼承者，產生過傑出的著作或作品。

　　小提琴團體教學既然是一種教育方式、方法，自然也不例外。正是一位又一位、一代又一代的名師、名生，建立並確定了它在小提琴教學，乃至在整個音樂教育中的獨特地位。若沒有了這些名師、名生，哪怕它本身確實很好，其對世人的說服力、權威性，恐怕也一定會大打折扣。

　　筆者個人是個重實力、重實際，遠多於重名氣、重外表的人。但是，為了讓團體教學這種教育方式更有說服力、吸引力，更容易為多數人接受，所以，本書第一篇便先來介紹幾位世界大師級的，與小提琴團體教學有密切關係的師生。

第一章　奧爾師生

　　縱觀小提琴教學史，二十世紀初建立起來的俄羅斯學派，是一個大奇蹟、大轉捩點。在那以前，當然也是名家輩出。可是，論數量，並不太多，且是一個一個地誕生，而不是一整批一整批地產生；論技巧的完美度，海飛茲以前的小提琴家也不能跟海飛茲以後的小提琴家相比。究竟是什麼原因，讓李奧波爾德・奧爾（Leopold Aure, 1845～1930）能突然地，一下子就培養出那麼大批世界頂尖的學生？這大批學生包括雅沙・海飛茲（Jascha Heifetz）、米沙・愛爾曼（Misha Elman）、艾夫倫・秦巴利斯特（Efren Zimbalist）、內森・米爾斯坦（Nathan Milstein）、米隆・波利亞金（Miron Poliakin）。

　　原因肯定是多方面的：

　　第一、奧爾本人是個很優秀的小提琴老師。他的著作和教材——《我的小提琴演奏教學法》(注1)、《小提琴經典作品的演奏解釋》（注2）、《小提琴演奏進度教程》（注3）等，無可懷疑地證明了這一點。

　　第二、奧爾是一位優秀的音樂家和小提琴演奏家。他在經常舉行獨奏會的同時，還擔任俄羅斯音樂協會交

響音樂會的主要指揮，以樂隊首席身份同時擔任聖彼得堡大劇院歷來首演芭蕾舞的小提琴獨奏（注4），並經常參加室內樂的演出，包括與安東‧魯賓斯坦（Anton Rubinstein ,1830～1894俄國傑出鋼琴家、作曲家）合作演出，及試奏柴可夫斯基、鮑羅定、阿連斯基等人的四重奏新作等。

　　他堅信：「一個小提琴老師絕不能侷限於用語言教學，不論教師能借助多麼美好的詞彙，去要求學生掌握演奏中的所有細節，如果他不能在小提琴上做示範，他是教不好的。」（注5）第三、奧爾是一個極其刻苦、用功而又博學多聞、人格健全的人。在《古今傑出小提琴家》一書中，作者根據奧爾的朋友之第一手資料，這樣描述奧爾：「他每天照例要練琴，練上幾個小時來保持自己的水準，甚至在夏天，在休假期間也從不間斷，他拉琴十分刻苦，為藝術而勞動成了他生活的基礎。」「他總想知道點政治、文學、藝術方面的什麼新聞。」「他絕沒有因為自己是個全歐聞名的大人物，而對任何音樂學院學生擺出一付權威的樣子。」（注6）這樣的人格特質，當然不可能不影響到他的學生和教學成果。

　　第四、他運氣特別好，有很多資質特優的小孩子送到他手中…。

　　眾多原因之中，筆者直覺認為，他長期採用一種類似團體教學的方式來教學，是一個特別重要的原因。

　　請看米爾斯坦在他的回憶錄中，對奧爾獨特教學方式的描述：「課堂上還有許多其他的學生，這是奧爾的教學方式。…上課時，學生們靠著牆壁成一列而坐，好

像阿拉伯人跳舞前所排列的樣子。當奧爾教授走近時，學生們便跳起來，爲的是要讓他注意到他們，排他們來爲他演奏。」（注7）

　　爲什麼這樣的教學方式，有那麼神奇的教學效果？請讓我引用當代中國大陸作曲與教作曲的雙料宗師級人物——天津音樂學院作曲系教授鮑元愷先生的兩段話來說明：「教作曲，不難在幫學生建立作曲的標準，也不難在教會他各種作曲技巧，而難在誘發他作曲的欲望。學生有了強烈的作曲欲望，自己會去建立標準，尋找方法。」

　　「誘發學生作曲的欲望，最重要是讓他多聽，包括多聽經典之作，多聽音樂會，特別重要而有效的，是讓他多聽同行、同輩、同學的作品。聽時空越遠的作品，激發力越小；聽時空越近的作品，激發力越大。聽一首同班同學的作品，然後老師大加稱讚，其激發力最大。這是利用人性本能不服輸、求上進、以至嫉妒心理，達成教學目標。」（注8）

　　鮑教授談的是作曲教學，其實，小提琴教學何嘗不是如此？一般老師教學，都把重點放在要求學生這裡要如何如何，那裡要如何如何，都很容易忽略如何去激發學生的學習欲望。筆者以前教過數量不少的非專業小提琴個別學生，大體上是失敗的多，成功的少。此處我用來衡量失敗與成功的標準是——能堅持學習三年以上、能拉出不難聽的聲音、會抖音、會換把、能拉中等程度的曲目，算是成功；相反的算失敗。這些佔多數的失敗學生，仔細分析其失敗的原因，大多數不是因爲缺少天

份，而是沒有堅持學下去。換句話說，是學習的欲望沒有強到足以支持他們堅持學習三年以上。

奧爾先生不愧是俄羅斯小提琴學派的開創者。他用變相團體課的方式，令學生有機會聽同學的演奏，因而激發出他們不能輸給別人的強烈欲望，小孩子自然會自己去練琴，自己去尋求如何把琴拉得更好的方法。加上聽到別的學生演奏，而那些學生一定是因為表現出色才得到奧爾給他們演奏機會，無形之中，「標準」也就建立起來了──必須拉得跟那些學生一樣好，否則就沒有出頭的機會。這就是團體教學的特殊功效，這就是奧爾先生教學成功的祕密！

由於偉大、聰明的老師為學生樹立了榜樣，奧爾的學生到了有一天自己也當老師時，自然就有樣學樣，自覺或不自覺地使用這一有奇效的教學法。

奧爾最喜歡的學生米隆‧波利亞金（注9），後來成為莫斯科音樂學院的教授。在《古今傑出小提琴家》一書中，對波利亞金的教學情形有如下描寫：「波利亞金要求所有學生不論是上課還是旁聽，在他教課時一律不得缺席，…每星期輪到波利亞金上課那一天，音樂學院到處顯得比較活躍。教室裡除他的學生之外，還擠滿了各式各樣的『聽眾』，未能擠進教室的就站在沒關緊的門外留神細聽。波利亞金很樂意有局外人在教室裡，他認為這樣能夠創造出濃厚的藝術創作氣氛，幫助學生增強上課的責任心。」（注10）比起奧爾先生來，波利亞金似乎更進了一步──他不單讓學生互相有機會觀摩，還讓旁聽生和局外人進入課堂，以造成表演的氣氛。這

樣的上課方式，教不出好學生，教不出好成績，那才真
是沒道理！

注1：《我的小提琴演奏教學法》一書，筆者手中的中
文版由司徒華城翻譯，大陸北京人民音樂出版社授權台
北世界文物出版社發行。該書根據英國倫敦達克沃爾
公司1921年版翻譯，英文書名是《Violin Playing As I
Teach》。

注2：《小提琴經典作品的演奏解釋》一書，其英文書
名是《Violin Masterworks and Their Interpretation》，
為奧爾晚年在美國所著。筆者手中的中文版由諶國璋翻
譯，大陸人民音樂出版社出版。該書之廣度、深度、創
見均令筆者佩服得五體投地。不知何故台灣未見中文版。

注3：《小提琴演奏進度教程》，共分八冊，英文書名是
《Graded Course of Violin Playing》，該套教材亦是奧
爾晚年所編著，未見有中文版。筆者手上也沒有英文
版，所以無從介紹或評論。

注4：見《古今傑出小提琴家》一書，台北世界文物出
版社，206頁。

注5：見《我的小提琴演奏教學法》一書，台北世界文
物出版社，25～26頁。

注6：該段文字之來源，見《古今傑出小提琴家》一書，
台北世界文物出版社，207～208頁。

注7：該段文字摘錄自米爾斯坦的回憶錄《從俄國到西
方》第二章，台北大呂出版社出版，陳涵音翻譯，32
頁。

注8：這兩段文字摘錄自〈記鮑元愷教授談作曲與教作曲〉一文。該文是筆者拙作，已收入拙著《樂人相重》一書，台北大呂出版社出版。

注9：米隆・波利亞金（Miron Poliakin）是奧爾最出色和鍾愛的學生，在米爾斯坦的回憶錄《從俄國到西方》中，有這樣一句話：「我可以告訴你，奧爾對波利亞金的喜愛更勝於海飛茲。」見該書第34頁，版本同上。

注10：該文摘錄自《古今傑出小提琴家》一書（版本同上）中的「米隆・波利亞金」篇。見該書第301～302頁。

第二章 史托里雅斯基

　　史托里雅斯基（Pyotr Stolyrsky，1871～1944），這個名字，遠遠沒有奧爾那樣輝煌光彩，人所共知。筆者查了三本音樂家辭典，都找不到這個名字。後來在葛羅夫音樂家辭典《The New Grove Dictionary of Music and Musician》才找到他的短短一段介紹（注1）。然而，以現有文獻看來，論到小提琴團體教學，他的貢獻與成就應該遠遠超過奧爾。把他尊爲小提琴團體教學的開創者，或第一代大師，絕不爲過。

　　如果說奧爾的團體教學只是團體課與個別課的混合，或是在團體課外表之下，其實還是在教個別課。那麼，史托里雅斯基所實行的，就是眞正的團體教學。

　　請看在米爾斯坦的回憶錄中，對史氏教學的兩段描述：「史托里雅斯基常常聚集我們大家一起齊奏，我還記得拉過柴可夫斯基的〈憂鬱小夜曲〉，有些音樂學院的大提琴學生也加入，而我們的合奏聽起來簡直美極了。史托里雅斯基經常挑選能夠齊奏的曲子給學生練習——這不只是讓他容易掌握一大群的學生，更能夠對我們有所助益，藉著一起拉奏練習，我們能夠從彼此的身

上學習。我們常會掃視四周，看看誰在練什麼？或誰拉得比較好？」（注2）

　　「在敖德薩上史托里雅斯基的課時，我們得練習巴赫的第三號無伴奏小提琴奏鳴曲（組曲？）中的甚快板，並一起齊奏　　包括約瑟夫・羅斯門、米夏・芬傑（Misha Fainget）、大衛・奧伊斯特拉赫（David Oistrakh）、艾德嘉，歐爾坦貝格、以及我。這有點像音樂的『集體農場』，但是，我們的產品品質極佳。那個快板要以控制得宜的速度演奏，但是我們這些俄國小男孩以極快的速度飛著，一點問題也沒有，好像快得停不下來似的。並且，由於我們是以齊奏的方式演奏，史托里雅斯基不用一一矯正我們。」（注3）

　　從這兩段第一手的回憶資料中，我們可以想像史氏的教學有如下特點：

一、學生常有機會齊奏。這種齊奏，不是興之所至而臨時湊合；而是有目的、有計畫、有固定時間。

二、教學成果非常好。小孩子互相觀摩、互相學習、互相競爭，以至一群人能以極快的速度演奏難度相當高的巴赫無伴奏小提琴奏鳴曲（組曲？）中的甚快板。

三、齊奏有時不限於小提琴，而會加入大提琴等弦樂器。這簡直是合奏課了。

　　沒有直接資料說明史氏在安排學生上團體課的同時，是否上個別課。從米爾斯坦回憶錄中另一段話，似乎可以間接看出，史氏同時給學生上個別課：「媽媽又一次和羅斯門太太商量，結果我被帶去見名教授彼尤特・史托里雅斯基。這位教授在敖德薩擁有自己的學

校。我們到他位於普瑞布拉捷斯基街的公寓拜訪他，他知道我爸爸負擔得起私人授課的費用，因此非常地高興。『這個孩子的手和手指長得真好！生來就是為演奏小提琴用的！』這簡直是胡扯。他只是不想失去一個收學生的機會罷了。」（注4）

這段話，除了間接證明史氏教學是「齊奏」（團體課），與「私人授課」（個別課）並存並重之外，也顯示了一個相互矛盾、令人費解的現象：米爾斯坦從史氏處得益極多（米爾斯坦自己的話證明了這一點），可是，他對史氏不但不心懷感激，反而諸多貶責。

以下兩段米爾斯坦對史氏的評論，便令筆者相當困惑：「人們總是問我有關史托里雅斯基的事，我告訴他們，他的名聲被人誇大了，而這大部分是因為他有成功的人際關係。我不確定我小時候對史托里雅斯基是否太吹毛求疵了，但我確定他從來就沒有讓我對他肅然起敬過。」（注5）

「史托里雅斯基幾乎從來不對學生的演奏表示意見，他的學生只是一首接著一首的拉。而且他從來沒有拿起小提琴示範過。」（注6）

之所以讓人困惑，是根據筆者的切身經歷體驗：一位好老師，特別是一位好的團體課老師，除了要內行，要有組織能力和表達能力外，通常都需要對學生有較強的愛心和責任心。史托里雅斯基是如此成功的團體課老師，照道理不可能在對學生的愛心和責任心方面得分太低。米爾斯坦對史氏如此不敬，原因何在？是米爾斯坦欠厚道、忘師恩？抑或史氏之人格與教學確有嚴重缺

失，以至招來學生對他的身後之貶？

　　根據米爾斯坦回憶錄中的另一段記載，筆者傾向於認爲米爾斯坦對他的啓蒙老師之評價有欠公允，這段記載是關於史氏「讓賢」，把米爾斯坦介紹給奧爾的故事：

　　「有一天──這是1916年的事──史托里雅斯基向大家宣佈，他要帶我去讓聖彼得堡音樂學院的名教授李奧波爾德・賽米昂諾維奇・奧爾看看。」

　　「就這樣，史托里雅斯基告訴我，他已經和奧爾談過，這位聖彼得堡音樂學院的教授，願意在他第二場音樂會結束之後聽我演奏。」

　　「不管怎樣，奧爾一定很喜歡我，因爲我拉完時，他給我兩枚五盧布的金幣，這是一筆大數目！」（注7）隨後，米爾斯坦便被送到聖彼得堡，跟從奧爾學琴。

　　這段百分之百出自米爾斯坦之口的故事，最少說明一點：史托里雅斯基是個心胸開闊，敬重推崇本事比他高的同行，而又一切爲了學生著想的人。假如史氏不是這樣的人，怎麼可能主動把自己最好的學生介紹給奧爾呢？假如沒有史氏的推薦介紹，米爾斯坦怎麼會有後來的成功呢？

　　當初讀到這段故事時，我曾想過：史氏是否是奧爾的學生？因爲在《古典音樂》雜誌上，我曾讀過一篇文章，說史氏是奧爾的學生（注8）。後來在葛羅夫音樂家辭典找到史氏的生平介紹，才確定他不是奧爾的學生。如此，更增加了筆者對史氏偉大人格的推崇和尊敬。因爲人之常情是好東西總是最好自己擁有。能把好東西與他人分享，已是一等好人；而把好東西送給更適合擁有

的人，且是與自己並無血緣或師生關係的人，那是非偉
人、聖人莫爲之事。

偉大的小提琴家米爾斯坦，無法了解和公正地評價
史氏之教育價值和人格價值，說得輕些，是有眼無珠、
不辨好壞；說得重些，是有欠厚道、忘恩負義、以小人
之心度君子之腹。

之所以不嫌其長、不厭其煩地引證，論述史托里雅
斯基與小提琴團體教學無直接關係的人格價值和後人評
價問題。原因之一是如前所述，教團體課不單只需要專
業能力，同時還需要某些屬於正面的人格特質；二是這
方面加以澄清之後，下文引述的一些史氏教學事蹟與他
人對他之評價，才不至引起混亂與矛盾。

在介紹與論述史氏教學另一部分之前，筆者想引述
一句徐多沁老師的名言：「會教團體課的老師，一定會
教個別課；但會教個別課的老師，多數不會教團體課。」
（注9）

下面這兩段伊戈‧奧伊斯特拉赫（Igon Oistrakh,
1931～）的「自白」從旁證明徐多沁老師的名言並非信
口開河，而是有大量事實作爲根據：

「當我十二歲時，他們（指大衛‧奧伊斯特拉赫夫
婦）把我送去跟史托里雅斯基先生學琴。史氏是我父親
的老師，我跟他學了整整十年。他讓我對小提琴產生了
巨大的熱愛與熱忱，每次上完他的課，我都自動每天練
琴數小時。每當我父親出去旅行演奏時，我都從史老師
處得到非常多幫助和鼓勵。」

「（在此之前），我非常懶惰，不想練小提琴，他們

只好把我送回去學鋼琴。」（注10）

　　這兩段「自白」，揭示了以下幾方面有趣的事實：

一、偉大的小提琴之王大衛‧奧伊斯特拉赫無法讓自己的兒子喜歡練小提琴，只好求助於自己的老師史托里雅斯基。

二、史托里雅斯基有本事解決大衛‧奧伊斯特拉赫解決不了的問題——讓小伊戈愛上小提琴。

三、伊戈跟史托里雅斯基一學就是十年。相信這十年，正是他從一個不愛練琴的頑童，變成一個世界級小提琴家的關鍵性十年。

四、每當大衛因旅行演奏而無暇教導兒子時，都是史氏代勞。

　　十分可惜的是，伊戈沒有談到史氏如何令他愛上小提琴。根據米爾斯坦回憶錄所提供的資料，我們有理由推斷，史氏在教伊戈的過程中，一定是既上個別課，也上團體課。這方面史料的空白，希望日後有心之人，對至今仍健在的伊戈‧奧伊斯特拉赫做一專訪，把它補足。

　　在 L. Raaben 所著的《古今傑出小提琴家》一書中（注11），有一章專門介紹大衛‧奧伊斯特拉赫，其中有兩段提到史托里雅斯基。為讓讀者對史氏的教學有更全面了解，把它摘錄在此：

　　「他（大衛‧奧伊斯特拉赫）嶄露頭角的音樂天份，引起了以擅長教育兒童聞名的小提琴家史托里雅斯基的注意。大衛從五歲起開始跟史托里雅斯基學琴。」

　　「第一次世界大戰爆發了，奧伊斯特拉赫的父親上

了前線，但是異常熱愛天才兒童的史托里雅斯基即使不收學費也繼續給大衛上課。當時他以個人名義在敖德薩辦了一所有『天才製造工廠』之稱的音樂學校。」（注12）雖然這兩段文字沒有談到史氏的團體教學，但既然大衛・奧伊斯特拉赫的名字出現在米爾斯坦的回憶錄中提及巴赫音樂大齊奏中（注13），當然可以肯定，日後成為「世界上最偉大的小提琴家之一」的大衛・奧伊斯特拉赫（筆者私意認為「之一」二字可去掉，此評價見《The Way They Play》一書第四卷第15頁），是在史托里雅斯基的團體班中啓蒙和成長的。沒有史氏的團體教學，世界級小提琴大師中，可能就會少了大衛・奧伊斯特拉赫父子、和米爾斯坦等金光閃閃的名字。

　　為了表示一位異國晚輩對史托里雅斯基的推崇和尊敬，也為了方便某些讀者尋找資料，在結束本章前，把葛羅夫音樂家辭典中史氏的專條介紹原文與筆者的試譯，附錄在此：

Stolyarsky, Pyotr Solomonovich (b. Lipovets, Ukraine, 30 Nov. 1871; d. Scerdlovsk, 24 April 1944). Ukrainian violinist and teacher, He studied the violin with his father, and later had lessons at the Warsaw Conservatory with Stanislaw Barcewicz and at the Odessa Music School with Emil Mlynarski and Y. Karbulko, from whose class he graduated in 1898. From 1898 to 1914 he played in the orchestra of the Odessa Opera and taught in his own music school. He showed exceptional ability as a teacher, and taught at

the Odessa Conservatory, joining the staff in 1920, and becoming a professor in 1923. In 1933 he founded the first Soviet special music school for gifted children, which is named after him. Stolyarsky was one of the founders off the Russian school of violin playing. His teaching method was based on his belief than a child should be taught from the start about the whole range of professional and artistic skills that he would need as a performer. The child learnt to play not so much 'on' as 'with' the violin. Stolyarsky's immense ability as a teacher and organizer, and his exceptional determination, enabled him to achieve striking results; among his pupils were David Oistrakh, Milstein, Elizabeta Gilels, Fikhtengol'ts and Zatulovsky. He was made a People's Artist of the USSR.

　　彼尤特‧索羅門諾維奇‧史托里雅斯基（1871年11月30日，生於烏克蘭的里波維茲。1944年4月24日，逝世於西威道洛偉斯卡），烏克蘭籍小提琴家與教師。他起先跟從他的父親學小提琴，後來進入華沙音樂學院，拜斯坦尼斯洛‧巴斯維奇為師，又在敖德薩音樂學校，跟艾米爾‧米林拿斯基、與卡布哥先生學琴。1898年，他在米林拿斯基、卡布哥兩位老師的提琴班畢業。

　　1898年至1914年，他在敖德薩歌劇院管弦樂團任提琴手，並在自己創辦的音樂學校教琴。他在教學上顯現了特殊才能。從1920年起，他任教於敖德薩音樂學院。1923年，被提升為該院教授。1933年，他建立了蘇聯第

一所天才兒童音樂學校，該校以他的名字命名。史托里雅斯基是俄羅斯小提琴學派的奠基人之一。他的教學法建立在如下理念基礎之上：欲成為演奏家，小孩子一開始就必須接受正規而完整的專業訓練；小孩子應該跟小提琴成為玩伴而不是敵人（棠按：此句甚難譯，筆者大膽把它譯成這樣。如不妥，尚祈行家指正）。

史托里雅斯基在教學與組織上均有卓越才幹，並獲得超凡的成就。他的學生包括：大衛·奧伊斯特拉赫、和米爾斯坦、伊莉沙白蒂·吉列爾斯、費克天高茲和亞圖洛夫斯基等，他曾獲蘇聯人民藝術家殊榮。（注14）

注1：該段史氏的生平簡介資料，由蘇聯著名小提琴教授兼學者楊波爾斯基（I.M.Yampolsky）所寫，可信度極高。

注2：見《從俄國到西方》一書中文版，台北大呂出版社出版，陳涵音翻譯，第13頁。

注3：出處同上書，第32頁。

注4：出處同上書，第12頁。

注5：出處同上。

注6：出處同上書，第30～31頁。

注7：出處同上書，第19～20頁。

注8：見台北《古典音樂》雜誌，1997年6月號，第35頁。

注9：徐多沁，上海音樂學院附中小提琴老師。他的團體教學法極其成功，以下將有一長篇加以介紹論述。此段話引自徐多沁老師1997年10月16日給筆者的信。

注10：這兩段伊戈・奧伊斯特拉赫的「自白」引自《The Way They Play》一書第五卷，第268頁（美國Paganiniana Publication ,INC,1978）。本書作者爲山姆・阿普波姆（Samuel Applebaum），此段中文由筆者試譯，爲求眞、求可信，茲把原文附於下：

「When I was 12, I was sent to study with Pyotr Stolyarsky, who he had been my father's teacher, and I worked with him for ten years. He instilled in me a great love and enthusiasm for the violin. Whenever I left one of his lessons I was motivated to practice many hours a day. Of course, when my father would return from his many concert tours he was also a tremendous source of help and inspiration to me.」

「I was very lazy - didn't want to practice, so they sent me back to the piano.」

注11：《古今傑出小提琴家》，L. Raaben著，中文版由廖叔同譯，大陸人民音樂出版社與台北世界文物出版社均有出版。

注12：見《古今傑出小提琴家》台北世界文物出版社第305～306頁。

注13：見米爾斯坦回憶錄《從俄國到西方》中文版，第32頁。

注14：該簡介的參考書目有兩本，一本是 Yampolsky著：《David Oistrakh》，莫斯科，1964年2月版；另一本是 Gindery and V.Pronin 著《 V Klasse P.S.Stolyarsky》，莫斯科，1970年。該簡介由(I.M.Yampolsky)所撰寫。

第三章 恩娜·漢尼伯格

「沒有好老師，便沒有好學生。」「名師出高徒」這類名言俗語，大抵符合事實，應毋庸置疑。可是，在小提琴教育界，實際上卻常常是反轉過來，變成「名徒出高師」、「師以生貴」。一位老師，不管他如何優秀，如果教不出幾個名徒來，恐怕就沒有多少地位可言，也很難有多高「身價」。當代美國名師迪蕾（Dorothy Delay），如果不是教出帕爾曼（Itzhak Perlman）、林昭亮、米多里（Midori)等名徒，絕不可能有儼然美國小提琴教育界「教母」般的地位。當代大陸名師林耀基先生（注1），如果不是教出了胡坤、薛偉、李傳韻等名生，也不可能在同行中有如此之高的聲望，連柴可夫斯基國際小提琴比賽都邀請他擔任評委。

當然，凡事皆有例外。例如：日本的鈴木先生，在當今全世界幾乎無人不知，主要是因為他創立了鈴木教學法，而不是他教出了世界級的大演奏家。又如本章要介紹、論述到的恩娜·漢尼伯格（Erna Honigberger），教出了安麗·蘇菲亞·慕特（Anne Sophia Mutter）這樣的超級大名生，可是卻不出名，連葛羅夫音樂家大辭

典上也找不到她的名字。希望本篇小文，在介紹、論述她的教學之同時，能為她增加一點她應得，但卻已經享受不到的身後之名。

　　恩娜‧漢尼伯格的資料出奇的少。筆者能找得到的唯一資料，是在《The Way They Play 》第14冊，馬克‧齊伯奎特博士（Dr. Mark Zilberquit）與慕特的對談中，出自慕特口中的有關記述。這些記述雖然不長，也不算詳盡，可是卻份量極重，足以讓我們了解漢尼伯格的教學方法與特點，讓我們據此而想像出她教學的場面、過程、成果。

　　因為翻譯的需要，我曾反覆閱讀和思考這幾段談話。每一次閱讀思考，都受到深深的感動。每多讀一次，多思考一次，就增加一分對這位異國同行的欽佩。可惜她已不在人世，否則筆者真想專程去參觀她的教學，把她的教學精華記錄下來，寫成文章或書，既讓自己從中學習，也讓更多同行分享。

　　首先把筆者試譯的齊伯奎特與慕特的對談中有關段落，記錄如下：

齊：您的啓蒙老師是那一位？您何時開始學琴？

慕：對一位需要長期專業訓練的小提琴演奏家來說，開始學習的階段是決定性的。這是為什麼第一位老師那麼重要。我萬分幸運，第一位老師是恩娜‧漢尼伯格，她是傑出的音樂家與教育家，是卡爾‧弗萊士（注2）的學生。

齊：您的啓蒙老師如何組織和教導初學者？

慕：恩娜‧漢尼伯格並不坐在家裡等家長把孩子送給她

教，她習慣去幼兒園訪問，觀察小孩子在街上玩，從中發現有特殊音樂才能的孩子。

齊：真有趣！這個方法與著名的兒童小提琴教育大師史托里雅斯基──大衛・奧伊斯特拉赫和內森・米爾斯坦等小提琴家的啓蒙老師，所用的方法完全一樣。您在剛開始時是怎麼學琴的呢？

慕：恩娜・漢尼伯格同時教一組小孩子，它不完全是傳統意義上的「上課」，而是小孩子輪流在跟樂器玩，所以，小孩子永遠不會因為又長又累人的上課而覺得枯燥無聊。她在樂器上先示範做某個動作，然後，小孩子再模仿她，把動作重複做一遍。通常每堂課都有很多遊戲可以玩。

齊：您跟您的啓蒙老師學了多久？

慕：我整整跟她四年，一直到她英年早逝。

齊：您認為她對您往後的演奏生涯，最重要的貢獻是什麼？

慕：佔首位和最重要的，是她給我打下很好的技術基礎，讓我有自然的發音方法，並教會我真誠，嚴肅、認真地對待音樂。（注3）

詳細分析一下這段談話，把漢尼伯格的教學歸納整理出一個全貌，是有趣、有益而又必要之事。

可以從招生方法、教學方式、教學方法、教學成果、人格特質，這五方面來略加分析歸納。

首先是招生方法。最值得注意的有兩點：一是她主動到幼兒園訪問，去找學生，而不是被動地坐在家裡等待學生送上門來。二是她並非像鈴木教學法那樣來者不

拒、多多益善、把小提琴當做才能教育，而是精挑細選
有特殊音樂才能的學生。由此點可斷定，她走的是「精
英」路線，而不是「大眾」路線；她要培養的是專門音
樂人才，而不是業餘愛好者。

　　第二是教學方式。她「同時教一組小孩子」，這當
然是百分之一百的團體課。慕特沒說她是否同時給學生
上個別課。照常理推斷，當學生學到某個程度之後，完
全不上個別課的可能性應不大。但在開始階段，她顯然
是只讓小孩子上團體課，而沒有上個別課。

　　第三是教學方法。可注意的有三點：其一是「每堂
課都有很多遊戲可以玩」。可以想像，漢尼伯格的學生
都一定學得很快樂，很心甘情願，因為天下的小孩子沒
有不喜歡玩遊戲的。有很多遊戲可玩，便很容易讓小孩
子跟你親近，跟著你學任何你想教他的東西。其二是上
課時，小孩子是「輪流在跟樂器玩」。憑此可以推斷，
漢尼伯格非常懂得兒童心理，她不是讓小孩子同時各自
跟樂器玩，而是要「排隊」，輪到了才有機會跟樂器玩。
人皆有「太易得到的東西便不珍惜」的本性。漢尼伯格
用「輪流」的方法，讓小孩子在剛開始接觸小提琴時，
便產生期待、珍惜的心態，解決了學琴諸困難中最困難
的問題──激發起學生的學習欲望。其三是她對初學琴
的小孩子採用模仿式教學法，而不是用解說式、說理式
教學法。人盡皆知，小孩子的模仿力強而理解力弱。用
模仿式教學法，最適合小孩子入門學琴。

　　第四是教學成果。以慕特為例，漢尼伯格用四年時
間，給她「打下很好的技術基礎」，教會她「真誠，嚴

肅、認眞地對待音樂」，這眞是不得了的偉大成果。筆者曾參觀過不少同行老師的團體課，通常教學活潑，學生學得輕鬆、好玩的，都容易失之於要求不夠嚴格，學生有較多基本姿勢與技術上的缺陷和問題；而比較嚴格要求學生各種基本姿勢與技術的老師，課堂氣氛又往往失之於太過嚴肅、呆板，甚至於過於嚴厲，讓學生覺得不好玩。能同時兼顧二者的老師，眞如鳳毛麟角。漢尼伯格在這方面的確達到二者兼得的最佳平衡點，爲吾輩樹立了最好的團體教學楷模。

　　第五是人格特質。從慕特的談話中，我們可以推斷出漢尼伯格的人格特質有如下幾方面：1.很會跟小孩子玩。2.有很好的小提琴專業訓練。3.是傑出的音樂家與教育家。4.能在人格和專業的精神上，影響學生一生。其中以最後一點特別難能可貴。單憑這一點，就應該給她戴上小提琴模範老師的桂冠。

　　從慕特的談話中，我們還可以強烈地感受到，她們師生之間有親密情感，以及她對啓蒙恩師的深深感激與尊敬。對比之下，米爾斯坦與史托里雅斯基的關係，就顯得較爲冷漠、無情，偏重於純技藝的傳授，而缺少了人情的溫暖與人格的傳承。究竟是性別、還是民族性、抑或是個人的人格特質，造成了這樣的差異？這或許是另一個有研究價值的課題。不過那已超出本文的內容範圍，不能不「到此爲止」了。

本篇完稿於1997年12月31日

注1：林耀基，師從馬思聰先生和楊卡列維奇（Y.Yanke-levich）。大陸中央音樂學院小提琴教授。他除教出數十位國際、國內比賽獲獎者之外，在教學理論上亦有不少貢獻。筆者的同行好友楊寶智教授，著有《林耀基小提琴教學法精要》一書，由香港葉氏兒童音樂實踐中心出版發行。此書對林耀基的教學思想、教學要訣、藝術主張有相當詳盡介紹。

注2：卡爾·弗萊士（Carl Flesch,1873～1944），集小提琴演奏家、教師、學者、編訂者於一身，且每一方面皆有巨大成就。他的理論巨著《小提琴演奏藝術》，影響了全世界好幾代小提琴師生。他編著的《小提琴音階系統》，至今還很多人在用。他編訂的巴赫無伴奏小提琴奏鳴曲與組曲、帕格尼尼24首隨想曲與第一號小提琴協奏曲等，是最有價值又流行最廣的版本之一。他的名徒包括：Max Rostal、Ginette Neveu、Henryk Szeryng等。如果把他的第三、第四代弟子名單列出來，恐怕會極其驚人。

注3：該段談話見《The Way They Play》第14冊第174～175頁。爲方便讀者，茲把該段談話原文附錄於此：

MZ: Who was your first teacher and how did your studies begin?

AM: The initial period of studies, the more so in violin playing, is a crucial stage in the many-year professional training of a performer-to-be. That is why it is of paramount importance who the first teacher is. I

was awfully lucky. My first teacher was Erna Honigberger, a marvelous musician and pedagogue, and a Carl Flesch student.

MZ: How did your first tutor organize her studies with the beginners?

AM: Erna Honigberger did not wait for the parents to bring children to her. She used to visit kindergarten, to watch children playing in the street, and that way she spotted the kids who seemed to have a particular bent for music.

MZ: How interesting! That is precisely the method practiced by our famous children pedagogue of violin Pyotr Stolyarsky, the first teacher of David Oistrakh, Nathan Milstein and other eminent violinists. How did your studies come about at the very beginning?

AM: Erna Honigberger worked simultaneously with a group of children. It was not a lesson in its traditional sense. The children played on the instrument in turn, thus never being weary of a long uninterrupted and tiresome process. Then she would show something on the instrument herself, and the pupils were to repeat it after her. The lessons always involved lively children's games.

MZ: How long did you study with your first teacher?

AM: We worked for four years'til her premature death.

MZ: What was, in your opinion, her contribution to

your career?

AM: First and foremost, she gave me a good technical foundation, developed naturalness of sound production and an earnest attitude towards music.

第二篇 鈴木教學法

圖1：鈴木先生在教學生（William Starr 教授拍攝並提供圖片）

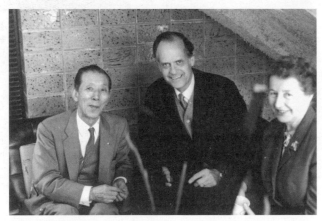

圖2：史達教授與鈴木先生、夫人（William Starr 教授提供圖片）

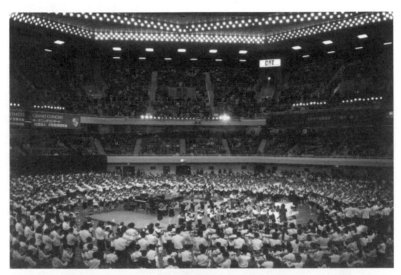

圖3：鈴木先生不在了，他的事業仍在繼續。圖為1999年初在日本舉行的第十三屆世界鈴木教學法大會之盛況。（陳藍谷教授拍攝並提供照片）

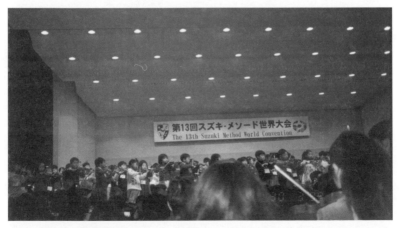

圖4：鈴木教學法的學生，在第十三屆世界鈴木教學法大會上表演。（陳藍谷教授拍攝並提供照片）

引言

　　在醞釀寫這一篇的數月時間內，有兩個問題一直在筆者腦中迴旋不去。第一是：可否把鈴木教學法當作團體教學法來探討？第二是：我本人對鈴木教學法的總體評價是否接近客觀、公正，連鈴木教學法的老師也可以接受？

　　第一個問題，關係本章是否成立。如果答案是否定的，本章便沒有存在的前提。第二個問題，關係到公信力，也關係到學術良知。如果連自己都不能肯定地回答這個問題，則寫出來也沒有用，不如不寫。

　　衷心感謝三位同行朋友：林文也老師（注1）、吳淑如老師（注2）、江姮姬老師（注3）。吳老師和江老師知道我的需要後，分別贈送和借出下列極為重要的書給我：

　　1. John Kendall 的 “ The Suzuki Violin Method in American Music Education ”（注4）。

　　2. 英文版 Shinichi Suzuki 的 “Nurtured By Love”（注5）。

　　3. William Starr的 “ The Suzuki Violinist ”（注6）。

　　4. Evelyn Hermann 的 “S. Suzuki：The Man and

His Philosophy "（注7）。

　　這幾本書，不但大大增加了我對鈴木教學法的了解和寫作的方便，而且讓我對第一個問題有了肯定答案與充分根據。

　　林文也老師介紹完吳淑如老師給我認識後，又與筆者聊到團體教學的甘苦。無意之中，他告訴我一件事：今年（1997）夏天，他帶台中市雙十國中管弦樂團去紐約林肯中心演出時，見到我們共同的老朋友陳立元老師（注8）。陳老師告訴他，近年來已完全不用鈴木教材而改用篠崎教材（注9）來教學生。

　　這個最新消息，最終打消了我對自己的存疑，肯定了個人對鈴木教學法的總體評價大致上客觀、公正。這個總評價可用四句話來概括：

　　1. 偉大的教育哲理。
　　2. 典範的教學方法。
　　3. 成功的組織推廣。
　　4. 優劣參半的教材。
　　以下，分別就這幾方面加以介紹和論述。

注1：林文也老師，國立藝專小提琴第一名畢業。曾在國立維也納音樂院進修。獲義大利帕爾曼音樂院藝術家文憑。曾參加美國印第安那大學音樂院暑期弦樂教師進修班。1979年起任省立交響樂團首席，並任教於東海大學音樂系等。現任台中市雙十國中管弦樂指揮。著有《貝多芬小提琴協奏曲之研究》。數十年來培養小提琴人才無數。

注2：吳淑如老師，自幼參加台北世紀交響樂團，高中時師事廖年賦老師。台大森林系畢業。隨夫赴美後，在南伊利諾大學音樂系先後取得學士、碩士學位。師從John Kendall教授。返台後，全職任教於台北美國學校，曾任該校音樂系主任，對該校弦樂教學體系的建立貢獻良多。

注3：江姮姬老師，國立台北師院音樂教育系畢業，美國Meredith College小提琴演奏與教學法碩士，曾參加美國印第安那大學音樂院研習。現任台灣省立國民學校教師研習會專任編審，國立台北師院音教系兼任講師等。

注4：該書由Suzuki Method International , Princeton, New Jersey出版，1966年出版。吳淑如老師送我的這本是1985年的修訂版。作者John Kendall曾在Juilliard音樂院就讀，與Dorethy Delay是同學，退休前為Southern Illinois University Edwardsville 教學。他是第一位去日本研究鈴木教學法的美國弦樂老師，曾任1974年的美國鈴木協會（Suzuki Association of America）會長。1979年，他榮獲美國弦樂教師協會(American String Teachers Association)頒發的傑出服務獎。

注5：該書由Exposition Press New York公司出版，1969年至1979年十年之內。出了十四版。筆者手中有一本中文版，由邵義強先生翻譯，呂炳川先生校正，台灣達欣出版社1985年出版。該書是1986年初在香港初晤第一位把鈴木教學法引進台灣的呂炳川先生時，他親自題贈給筆者。

注6：該書由 Kingston Ellis Press,Knoxville,Tennessee
出版，出版日期是1976年。這本書，是筆者所讀過有關
鈴木教學法的各種資料中，最精彩而詳盡的一本。極其
希望有人把這本書翻譯出版中文本。如三年內無人做此
事，筆者希望屆時「黃鐘小提琴教學法」將有人才和
財力可做此事。該書作者 William Starr 畢業於Eastman
School of Music，現爲University of Tennessee教授。他
曾數度赴日本研究鈴木教學法，自己的五個孩子也在鈴
木的才能教學班學琴，爲美國鈴木協會首任會長。

注7：該書由 Ability Development Associates ,INC,
Subsidary of Accura Music Athens,Ohio,U.S.A出版。

注8：陳立元老師，台灣國立藝專早期畢業生，1978年
取得美國肯特州立大學（Kent State University）音樂
碩士學位，曾師從司徒興城、陳秋盛、馬思宏等諸先
生。1997年，他進入由茱麗亞音樂學院教授拜倫德（L.
Behrend）女士主持的紐約弦樂學校，接受爲期兩年的
鈴木教學法教師訓練。結業後，在紐約教授小提琴，是
美國鈴木教師協會會員。筆者曾在1982年寫了一篇〈訪
陳立元談鈴木小提琴教學法〉的專文，發表在1983年1
月的香港《明報月刊》。

注9：篠崎小提琴教本，共分6冊，由日本小提琴老師篠
崎弘嗣所編。其編輯原則，大抵上是把傳統教材（Kayser
練習曲等）縮短，並加進一些小曲與音階。筆者私意認
爲這套教材對業餘學琴者仍偏於太枯燥，太難入門。比
較起鈴木教材，其好處是循序漸進，提供了足夠的技巧
練習。

第一章 偉大的教育哲理

　　鈴木教學法被公認爲二十世紀四大音樂教學法之一（注1）；鈴木鎭一先生在全世界廣受推崇、尊敬；鈴木教學法的另一正式名稱——才能教育運動（The Talent Education Movement）在美國推展得極其成功，大批有成就的優秀小提琴教授，如John Kendall（注2）、Clifford A. Cook（注3）、William Starr（注4）等均投身其中，成爲中堅力量，絕非偶然。

　　鈴木教學法的成功、成就、貢獻，是多方面的。其中最重要，排在首位的，應該是鈴木先生用無數事實從各方面論證了一條最簡單的教育哲理——才能不是天生的，是培養出來的。支持他這一簡單而偉大哲理的最重要事實根據是——每個小孩子都會說母語。

　　絕不能小看或低估這一看似平凡，淺顯的事實與哲理。在我們周圍，不是常可以聽到「這個人很有天才」、「那個人沒有音樂天分」一類話語嗎？

　　不久前，筆者觀賞大指揮家伯恩斯坦（Leonard Bernstein）爲青少年而舉辦的系列解說音樂會錄影帶。策劃的周全、製作的認眞、紐約愛樂演奏的精彩，伯氏

指揮與解說的生動、有趣、深入淺出，那是天下獨一無二。可是，當他說到作曲家的才能時，說了一句話，大意卻是「才能神祕，上帝所賜，無法解釋。」看！我們的指揮大師跟鈴木先生抬起槓來了。

一邊是教育一大流派的開山師祖，一邊是舉世公認的指揮與作曲雙料大師，究竟誰更有道理呢？

站在一個藝術創造者的立場，筆者大概會站在伯恩斯坦一邊。如果一切才能皆可培養，那為什麼世界上只有一個莫札特、一個貝多芬、一個帕格尼尼？如果世界上的一切均可解釋、分析，那這個世界豈不是變得平淡如水，既少了神祕之美，也少了讓人想像力馳騁的空間？

可是，站在一個教育工作者的立場，我卻不能不完全同意和支持鈴木先生。如果才能是天生的，無法培養的，那教育工作還有什麼意義和存在必要？不如讓世界上所有老師都改行算了。再看古今中外任何一位有成就的人，有那一位是「生而知之」的？可以絕對地說：一個也沒有，全是學來的，全是環境造成的！天才如莫札特，如果生在尚未有鋼琴、小提琴的時代，或生在蒙古、西藏，他有可能寫出那些才華洋溢的作品嗎？當然不可能。所以，鈴木先生說，「環境的優劣，強烈地左右了能力的優劣。」（注7），不但符合事實，也絕對經受起科學的分析、辯論、證明。

讓我們再來聽聽鈴木先生的一大段夫子自道：

「『啊！日本的兒童都會說日本語』

我驚訝地跳了起來。所有的孩子，都會自由自在地

講自己的母語，他們沒有一點困難地講著。這不就是驚人的才能嗎？原因是什麼？究竟為什麼會這樣？」（注5）

「那是三十幾年前的事了。當時我情不自禁，捉住朋友的手，高喊著：『每個國家的兒童，都能流利地講母語。這件事是何等的精彩！』我實在無法壓制這一發現所給予我心靈的感動，於是逢人便講此事。

可是不管遇到誰，他們都會用不耐煩的、懷疑的眼光瞪著我說：『這是天生自然的事，用不著大驚小怪。』即使被人錯怪，可是我並不曾停止要把這個驚人的領悟，向所有的人宣揚。由於我過份地反覆做這件事，聽到的人沒有不大笑的。

由於這件事令我深深震驚，我不能不做進一步的說明。

我認為小孩子能被培育到這個境界，即使是在無意之間，所使用的一定是最良好的教育方法。它使我確信，只要腦部沒有故障，任何小孩子都具有才能之芽，都能培養出各種才能

『小孩子能夠流利的說母語』這件事實，由於太過平凡，又近在眼前，結果，致使許多人忽略了它的存在。對於此事，我之所以能發現與領悟，且深受感動，完全是因為當時我曾不分晝夜地思考有關音樂教育的新方法。」（注6）

從這個發現與領悟開始，鈴木先生一步一個腳印，開始了數十年的推廣才能教育運動。

為了印證「才能並非天生」、「才能是培養出來的」、「環境中所無的，不可能學會」等同一命題，鈴木先生

在他的多本著作和各種場合的演說中，反覆列舉了大量
例證，說了大量故事。比較著名的有：

　　夜鶯的命運決定於頭一個月——野生的幼鶯捉來
後，必須在第一個月由啼聲優美的「名師」相陪，否
則，一旦「跟錯老師」、「啼聲優美」便終生無望。

　　被野狼養大的卡瑪拉與阿瑪拉——在印度發現的這
兩名女孩，由於被母狼所養大，所以一切習性均像狼而
不像人。

　　Y先生的兒子酷似其父——Y先生曾跟鈴木先生學琴，
他後來把十八歲的兒子送到鈴木處，鈴木發現其兒子不
僅姿態、聲音，握弓動作等與Y先生相似，連演奏時
的錯誤及長短之處均酷似其父。

　　類似的例子太多，不贅。

　　俗語說，「太陽底下無新鮮事」。父母教小孩子說
話，小孩子一、兩歲，最遲四、五歲，便都會說母語，
這是人類世界存在了幾千年以上的事。「才能不是天生
的」、「才能是培養出來的」，這一類說法，肯定也不是由
鈴木先生第一個說出。那麼，我們為何要給鈴木先生這
麼高的榮譽，給鈴木教學法這一基礎哲理這麼高評價
呢？

　　且聽康德爾教授（John Kendall）怎麼說：「We
often quote, but seldom practice, the old adage:『Give
me a child until he is six, and you can have him after
that』.Many educators have suggested and carried out
plans for teaching music to pre-school children but
there have been few exploration of the potential of

children aged 3～6 years conducted on a more thorough or systematic basis than that in which Shinichi Suzuki has employed violin as the medium.」（注8）

這段話有點不好翻譯。姑且硬譯如下：

「我們都會說，『三歲定六十』，但很少人真去實行什麼。很多教育工作者建議實行學齡前教育，但極少人像鈴木鎮一先生那樣，以小提琴為工具，有系統地開發 3 至 6 歲幼兒的潛能。」

從康德爾教授這段話中，我們當可明白，鈴木先生的偉大，主要不在於主張「才能不是天生的」，也不在於他提倡母語教學法，而在於他身體力行，把這個簡單的理論與小提琴教學法結合起來，用他的方法，教會成千上萬個 3 至 6 歲的小孩學會拉小提琴，並通過學會拉小提琴，來培養出音樂的才能和學習的能力。

由此，也證明了一件事：真理、道理、哲理通常都很簡單，可是如果不去實行，它就一點價值都沒有。鈴木先生以驚人的毅力、耐力、創造力，全力去實行他領悟到的哲理，用大量活生生的感人事蹟來證明他奉行的哲理正確、可行，並以此造福無數孩子、家長、教師。就此來說，無論給予他和他的哲理多麼高的評價，都不會太過份。

曾經有一位同行朋友跟筆者說，鈴木家族是造小提琴的，因為他要幫家族多賣小提琴，所以才主張任何人都能學小提琴，也才想出了很多速成，但不扎實的學琴方法。

我在閱遍手中有關鈴木教學法的資料，特別是反複

細閱了《以愛培育》和《才能教育從零歲起》這兩本鈴木先生本人的著作後，十分肯定地認為，事實絕不是這樣的。單單舉一個例子，已足可證明鈴木先生是一位情操高貴，對人類深懷愛心的人。這個例子是鈴木先生一家收養和培育豐田耕兒的真實故事。故事梗概是：

　　豐田耕兒的父親，為了兒子的學習，曾追隨鈴木先生舉家遷居東京。第二次世界大戰結束後，鈴木先生聽說耕兒的雙親相繼去世，便通過NHK廣播公司的「尋人節目時間」，終於找到了已十一歲的耕兒，並收留他作為鈴木家庭的一員。不久後，便發現耕兒有不少因曾在酒吧工作過而染上的壞習慣。靠著鈴木先生的高度愛心與包容力，特別是鈴木先生的姊妹，把耕兒當親生兒子來苦心教誨，終於慢慢把耕兒變成一位好孩子，後來又變成一位虔誠的天主教徒，與此同時，鈴木先生一直教耕兒拉小提琴，並在耕兒十九歲那年，把他送到巴黎音樂學院，先跟培奈德教授學琴，後來又變成埃涅斯康與葛羅米歐兩位大師的入室弟子。最後，豐田耕兒成了第一位在德國專業管弦樂團擔任首席的東方人。

　　每次讀到這個故事，我都會被鈴木先生高貴的情懷與義行感動到想流眼淚。試問一下，滔滔濁世，茫茫人海，如此愛心，幾人能有？如此義行，有幾人能做得到？

　　再請看看鈴木先生為耕兒選擇老師的觀點與背景：「我曾經強烈地體驗過，經常接觸偉大的人，對於年輕人是何等的重要。由於這麼做，我們就會在無意識中，使自己的心靈、感覺和行為更為提高。我認為在人格的

形成方面，這是最根本的條件。」（注9）

聽其言，觀其行。鈴木教學法與才能教育運動誕生及發展的原因，絕不可能是因為鈴木先生想多賣小提琴。鈴木教學法的某些不足之處，應該是從另一個方向去尋找原因。

鈴木教學法哲理的偉大，除了以上所述外，尚有很重要的一點：教育目標的崇高。鈴木先生公開宣告：「我們並不是把培養音樂家當作第一個目標。我們希望培育更好的公民、更優秀的人類。如果兒童們呱呱落地後，就能聆聽美好的音樂，而且學會自己去演奏，他們就能培養敏感、紀律、耐力，同時擁有一顆美麗的心。」（注10）類似言論，在於鈴木先生的著作與演說中甚多，不贅。

筆者之所以特別把這一點提出來，首先，是因為當代世界的教育潮流，特別是台灣的中小學音樂班，以至大學的音樂科系，都在不知不覺之中，或雖有知覺卻無可奈何之中，變成了分數競爭、名次競爭、升學競爭、職業競爭，遠遠的偏離了「教育首先是人格教育」的正道。這個問題的嚴重性，它對整個教育生態和人類社會長遠的負面影響，應該引起更多人的重視，把它當成跟「環保」同等重要的「精神環保」、「教育環保」問題來對待。而鈴木教學法，有如濁流中的清流，迷航中的燈塔，主張以「愛」取代「爭」作為學習動力，以培養才能代替職業訓練作為教育目標，強調美感、敏感、紀律、耐力的培養，這正好糾正和彌補了一般正規學校教育的偏差，返回了教育之原本。

　　其次，鈴木教學法是世界上第一套，公然宣稱是為業餘而非為專業設計，並推廣得極其成功的小提琴教學法。它的深遠而非凡意義之一，是喚起小提琴教師與教材設計者注意到「業餘」這個無限廣大的天地，而不要只把眼光集中在窄小的「專業」世界。

　　近二十年來，中國大陸大批專業小提琴老師以至名師，投入了兒童業餘小提琴教學領域，而獲得極大成就，造就了大批業餘學琴者，便不能不部分的歸功於鈴木教學法的成功在前。在另一篇將會介紹到的「黃鐘小提琴教學法」，更可以說是直接受到鈴木教學法的啟示才有可能產生。並非說專業的教學、專業的教材設計不重要，但那只是多元世界中的一元，而非整個世界。就此意義上說，不管鈴木教材本身有多少缺陷，甚至有一天可能被部分淘汰，鈴木先生和他的教育哲理仍將偉大如初，光照後世。

注1：二十世紀四大音樂教學法分別是：一、達克羅茲（J‧Dalcroze 1865～1950）教學法。二、奧福（Carl Orff 1895～1982）教學法。三、柯大宜（Z‧Kodaly）教學法。四、鈴木（S‧Suzuki 1898～1998）教學法。這四大教學法各自的起源、特點、成就等，請參看鄭方靖所著的《本世紀四大音樂教育主流及其教學模式》一書，台北奧福教育出版社，1993年4月初版。

注2：請參看本章引言之注4。

注3：Clifford A. Cook，美國奧柏林（Oberlin）音樂學院教授，鈴木教學法在美國推廣成功的最大功臣之一。

他於1963年底在奧柏林音樂學院設立了美國第一個鈴木教學法小提琴班。

注4：請參看本章引言之注6。

注5：該段文字引自中文版的《以愛培育》一書第十頁。邵義強先生是從日文直接翻譯此書，書名是《愛的教育》，由台北達欣出版社出版。筆者手上的英文版該書書名是《Nurtured by Love》。如根據英文翻譯，似譯爲「以愛培育」更妥。

注6：這幾段文字引自鈴木先生著，呂炳川先生翻譯，台北達欣出版社出版的《才能教育自零歲起》之第12至13頁。爲了文氣的貫通和方便讀者閱讀，個別地方筆者做了些文字調動、潤飾。該書亦是1986年初，由呂炳川先生親筆題贈給筆者。不久後，呂先生便仙逝。十多年後的今天，讀書思人，對這位在台灣推廣鈴木教學法的早期耕耘者和大功臣，充滿追思與尊敬。

注7：見《以愛培育》一書之中文版第26頁或英文版第23頁。

注8：該段話引自 John Kendall 所著之 "Suzuki Violin Method in American Music Education" 第16頁。

注9：引自《以愛培育》中文版第49-50頁。可參考該書英文版之第39頁。

注10：《以愛培育》一書之中文版第184頁或英文版第118頁。這段文字不是完全照抄邵義強先生的中譯本，而是塞進了一點筆者從英文翻譯過來的「私貨」。如有不妥，尚請包涵、原諒。

第二章　典範的教學方法

三點說明

一、本節標題所指，是具體的，微觀的教學方法，而非指整個鈴木教學法。

二、本節內容較多較雜，爲了條理清楚，不得不一反前面章節一氣呵成的體例，改爲一章之內再分若干小節，每一小節另立標題。

三、「鈴木教學法能不能算團體教學法」—— 這個問題本來應該放在本章的最開頭來先討論清楚。因爲本節「奧爾式的個別課」與「高低程度混合的團體課」兩小節，實際上已肯定地回答了這個問題，所以便不再浪費篇幅另外討論。

第一節　強調多聽與背譜

什麼是母語教學法？

鈴木先生最傑出的美國傳人之一，威廉‧史達教授（William Starr）說了這樣一句話：「Much repetitive listening is necessary, just as it is in the acquisition of the mother tongue.」（注1）　翻譯成中文，這句話的大意是：就如學母語，需要重複多聽。

與鈴木先生毫無淵源關係的中國作曲家鮑元愷教授，在談到作曲教學時，說過這樣一段話：

「先教作曲規則，這樣違規，那樣不可，就如同學外語先學文法，絕對是錯誤方法。最好的方法是母語教學法。其四個階段是：1.聽到 2.聽懂 3.會講 4.會寫。

聽到，就是不管懂不懂，先大量聽了再說。聽懂，就是能感受到作品的喜、怒、哀、樂，進而能判斷其高、低、好、壞。會講，就是已有作曲的欲望，能自哼、自彈幾句自己心中的音樂。會寫，就是能把腦中幻聽到的音樂寫下來。」（注2）

真是英雄所見略同！如把它略加改動，變成：「1.聽到，2.會背，3.想拉，4.會拉。」那就是百分之百的鈴木小提琴教學法。如把它改成：「1.聽到，2.聽懂，3.想說，4.會說」那就是百分之百的母語教學法。

且讓我們看看鈴木先生本人怎麼說：

「可以把美妙的音樂旋律即準確的音樂比喻為一種地方口語。比方說，大阪或東京口語。小孩子每天聽大阪口音，他的說話便自自然然地是大阪口音。小孩子每

天聽某一個旋律，聽某一種準確的音高，他便很自然地會唱或奏這個旋律與音高。因此可知反覆聽在音樂教育中的重要性，希望你真正明白這個道理。如果你真心愛你的小孩子，如果你想培養你的小孩子有傑出的音樂才能，請你今天，請你現在就開始照此去做，不要再拖延。」

「如果你的小孩子聽多聽熟了好音樂，一種『潛在才能』便自然地培養出來了。他要學演奏，便會容易得多，進步也會快得多。」（注3）

鈴木先生曾在不同時間，不同場合，反覆講過寫過與此意思相同的話。由此可見他對「多聽」的重視。俗語說「牽牛要牽牛鼻子。」鈴木先生如此強調多聽，顯然是牽到了音樂教育這頭牛的牛鼻了。

假如鈴木教學法只是一昧強調多聽，那也不算有多了不起。事實上，自古以來，任何一位優秀的音樂老師，都一定強調學生要多聽好音樂。可以說，「強調多聽」並不是鈴木先生的發明，也不是鈴木教學法的專利。那麼，在「強調多聽」這一點上，鈴木教學法貢獻何在呢？

綜合所有有關資料，筆者認為鈴木教學法在這方面的最大貢獻，是創造了不少具體「多聽」的方法，並由此引伸出一些保證「多聽」的有效制度。

比如說，為了讓小孩子反覆聽某一首或某幾首曲子，鈴木先生建議媽媽把一首或幾首曲子反覆轉錄到同一面的錄音帶上。這樣，錄音帶是一直往後播，可是曲子卻是一直在重複。

　　又比如，爲了切實讓小孩子多聽，鈴木教學法的媽媽們想出了各種各樣的方法：有的讓小孩子邊吃早餐邊聽音樂；有的在小孩子入睡前聽一段時間錄音帶；還有的媽媽把一台小卡式錄音機綁在小孩子的背後，讓小孩子一邊在玩一邊在聽。

　　在小孩子正式學小提琴之前，鈴木教學法要求媽媽做兩件事：一是讓小孩子已經聽熟鈴木的招牌曲〈一閃一閃小星星〉，二是媽媽自己先學會正確地演奏一曲。

　　可別小看了這些似乎很簡單，無甚大學問的作法與制度。其實，它們正是保證教學成功的最重要措施。遵循它，就成功多，失敗少；不遵循它，就成功少，失敗多。筆者本人的教學實踐，也驗證了鈴木教學法這些方法完全正確而有效。（注4）

　　由於孩子腦中的音樂是「聽」來而不是「看」來的，所以，很自然地，鈴木門下的學生便普遍有較強的背譜能力。而背譜演奏——這正是鈴木教學法有意識地特別強調的。

　　強調背譜的原因，首先是因爲3～6歲的幼兒，其聽覺能力與記憶能力已經相當發達，可是把抽象的記譜符號轉換成具體的音高、音長之理性思考能力，卻尙未完全具備。這恰恰與母語教學法的程序相同——學母語總是先從學聽、學講開始，而不是從學讀、學寫開始。

　　近年來的人體科學研究最新發現，人腦分左右。右腦長於直覺、視覺記憶，專司下意識的藝術創造和各種創意的產生；左腦則長於思考、分析，專司顯意識的記憶、判斷。6歲之前的小孩子，主要是用右腦。6歲之

後，隨著普通的學校教育訓練，左腦擔負越來越重要的工作，右腦的作用就慢慢減退。如要培育高智慧、高成就、高創造力的人才，必須開發右腦，多用右腦，讓左右腦均衡發展。（注5）

鈴木先生創辦才能教育是在二十世紀四十年代末，五十年代初。那時候尚未有「左右腦各有其所司所長」之說。可是，他把母語教學法引用到小提琴教學上來，用背譜代替看譜，把小孩子學琴的年齡提早到三歲，卻恰恰與主張開發人類右腦的科學家不謀而合，在3～6歲這段一去便永不復返的訓練右腦黃金時期，給了小孩子最好的開發右腦訓練。就這點上說，鈴木先生是一位先知。

強調背譜的第二個原因，是鈴木先生認為，記憶力是人類各種才能之中，第一位重要的才能。沒有記憶力，就沒有才能。而記憶力這種才能，是能夠借助某些方法，加以訓練和改善的。（注6）他觀察一些從小接受背誦詩句訓練的幼兒，後來進入小學後，全都成為成績優異的高材生，（注7）從而肯定了他自己從背譜入手的教學方法。

強調背譜的最大好處，除了可訓練記憶力外，還可以讓學生在上團體課時和表演時，沒有譜架的障礙，更方便玩遊戲，更專注於音樂的表情和聲音的品質。

觀賞鈴木教學法的學生音樂會，很少人會無動於衷、不深受震撼。單是那麼多年齡那麼小的小孩子，能夠背譜演奏那麼多首曲子，而其中有些曲子又長又難，叫大人背下來都很困難，就不能不深深佩服鈴木先生的

教育智慧。在鈴木教學法出現之前，當然也有早慧早熟的天才小提琴家出現。但那基本上是個別現象。只有在鈴木教學法面世以後，才有這樣大批的小小提琴家一群一群湧現。強調多聽與背譜，當是造成這種「鈴木奇蹟」的重要原因。

注1：見William Starr著之 "The Suzuki Violinist"，第7頁。

注2：該段文字出自本書作者的〈記鮑元愷教授談作曲與教作曲〉一文。見台北大呂出版社1998年出版之《樂人相重》一書。

注3：這兩段話，出自鈴木鎮一先生的〈多聽唱片〉一文。原文載於《Suzuki World》雜誌1982年9-10月號。中文由本書作者翻譯。見台北全音樂譜出版社1983年初版，本書作者所著之《小提琴教學文集》第66-67頁。

注4：請參閱筆者的〈買唱片〉、〈聽唱片〉、〈先學鑑賞〉、〈談品味〉等小文。見《小提琴教學文集》及《談琴論樂》一書。後者由台北大呂出版社出版。

注5：請參閱七田真著，劉天祥翻譯之《超右腦革命》一書，台北中國生產力中心1997年初版。另一甚有價值之參考書是陳文德著之《如何激發幼兒潛能》，台北遠流出版社1993年初版。

注6：請參看 "Nurtured by Love" 一書第183-184頁，以及中文版《愛的教育》一書第156-158頁。

注7：出處同上。

第二節　先教家長

鈴木教學法的諸多創造之中，最有創意、最有成效的一招，當屬以制度來規定「未教小孩，先教家長」。

「Train the parent rather than the child。

Although we accept infants, at first we do not have them play the violin. First we teach the mother to play one piece so that she will be a good teacher at home. As for the child, we first have him simply listen at home to a record of the piece he will be learning. Children are really educated in the home, so in order that the child will have good posture and practice properly at home, it is necessary for the parent to have first hand experience. The correct education of the child depends on this. Until the parent can play one piece, the child does not play at all. This principle is very important, because although the parent may want him to do so, a three- or four year- old child has no desire to learn violin.」（注1）

這是鈴木先生在《以愛培育》一書中的原話。

之所以大段引用鈴木先生的這段英譯原話，原因之一是筆者自知沒有能力把爲何要先教家長的道理說得這麼清楚。原因之二是「以愛培育」一書的中文版，這段文字的翻譯似乎有些不盡如人意。（注2）沒有選擇，只好以譯代作，把它意譯如下：

「教家長比教小孩更重要……

雖然我們接受幼兒學生，但並不一開始就讓他拉小提琴。第一步，我們先教媽媽學會演奏一曲，這樣，她在家裡就可以當一位好老師。與此同時，我們要求小孩子在家裡先把將要學習的曲子聽熟。對孩子說來，家庭是最重要的教育場所。欲求小孩子有正確的演奏姿勢與正確的練習方法，家長必須自己先取得第一手經驗。教育成敗關鍵，全繫於此。一直到家長能正確地演奏一曲，小孩子絕不去碰琴。這個原則極其重要。因為不管家長自己的意願如何，三、四歲的小孩子一般不會自己主動想去拉小提琴。」

讓我們來略為分析並消化一下鈴木先生這段充滿智慧，凝聚了他數十年教學功力與經驗的話。

首先，他開門見山地確定：欲教小孩，先教家長。教家長的重要性更甚於教小孩。這一確定，頗有石破天驚之勢，令人想起同樣充滿智慧的中國經驗之談——欲選好媳婦，先看丈母娘。

為什麼是這樣呢？這是小提琴這一特殊樂器所決定的。筆者曾參觀過台灣一些奧福教學法團體課，一些木笛教學團體班，一些打擊樂教學團體班。他們都不要求家長陪上課，更不要求家長先學一曲。他們甚至規定上課時家長不得在場。可是，他們的教學都相當成功。那麼，小提琴為何又例外呢？最重要原因，是小提琴這件樂器太困難了。單是基本姿勢，就有一大堆錯不得的要求。如一旦開始時學錯，成了習慣，要多花好多倍的力氣、時間，還要加上遇到一位適合的優秀老師，才有可能改正過來。在一般情形之下，老師一週頂多只有一、

二次時間與學生接觸。欲讓小孩子學得正確，唯一可能性就是讓有大量時間陪在小孩子身邊的家長（通常是媽媽），自己先學會，然後成為小孩子的老師，隨時幫助小孩子糾正姿勢、音準，調整各種方法上的偏差。這是為什麼數遍古今中外的小提琴大演奏家，幾乎少有例外地，都有一位從小陪他練琴的爸爸或媽媽。缺了這樣一位父或母，要成大材，那就真是難乎哉，難於上青天！

先教家長的意義尚不止於此。更加前提性的意義是，它有助於激發小孩子自己想學的欲望。假如小孩子自己並不想學，只是被父母強迫著學，那不必問，學習效果一定不好。相反，如果小孩子自己很想學，那老師教起來就必然如順水推舟，事半功倍。所以，如何用計謀，用「餌」去誘導小孩子自己提出：「我想拉小提琴」，就成為整個事情最重要的第一步。

鈴木先生的方法主要有兩個：一個是讓小孩子參觀其他小孩子的小提琴課，包括聽其他小孩子的音樂會。另一個便是先教家長（主要是媽媽，因為通常媽媽比較多時間陪伴小孩子），讓小孩子看見媽媽在「玩」小提琴，激發起他的好奇心，讓他自己提出要拉小提琴。

筆者在自己帶的數個小提琴團體班中，觀察到一個共同的現象：凡是媽媽自己先學或同時學琴的，親子關係就比較好。起碼，這樣的媽媽在糾正小孩子的姿勢、音準等方面的偏差時，小孩子會比較合作。而一些自己沒有學過琴的媽媽，當她們嘗試幫助小孩子去改進什麼時，小孩子就常常不服氣，不合作，甚至反抗。究其原因，一方固然有「你比我強，我就服你」、「你都不

會，憑什麼說我」的心裡在起作用。另一方面，自己學過琴的媽媽，因深知某些東西看起來容易做起來難，在跟小孩子說話時，就本能地會用平等的、耐心的、鼓勵的語氣來說話；而沒有學過琴的媽媽，則很容易用急躁、不耐煩、埋怨的態度來對待自己的小孩子。一種是良性循環，一種是惡性循環。親子關係的好壞與學習效果的好壞，何者爲優？何者爲劣？自然不問可知。

注1：見 "Nurtured By Love" 一書，第106-107頁。

注2：見達欣出版社出版之《愛的教育》一書，第161頁。

第三節　　善於鼓勵

「非常好！可以做得更好一點嗎？」—— 這是鈴木先生的口頭禪，也是他要求家長常說的話。鈴木先生真是深深懂得人性和人性弱點的心理學大師。他永遠不對孩子說：「不對！你這裡錯了。」他常常能找到一些正當理由來稱讚小孩子。比如說：「你的聲音比上次漂亮了」、「你會背所有音符了」、「你的琴夾得比較高了」、「你握弓握得很漂亮」，等等。（注1）他不是看不見小孩子的錯誤與缺點，而是他知道在小孩子教育上，稱讚會製造助力，指責會製造阻力。所以，他既出於本能，也可能出於深思熟慮，只說：「真棒，還可以更好些嗎？來！讓我們再試一次。」

在鈴木先生的觀念中，「耐心」在教學中是消極東西，我們根本不需要它。有那位父母教嬰兒學講話時需要「耐心」呢？恐怕沒有。每一位父母都把教小孩子講話當作享受。教，就是享受。享受需要耐心嗎？當然不需要。教小孩子學小提琴，也應如此。對老師，這是享受。對父母，這更是享受。當你抱著享受的心情去教小孩子時，你稱讚小孩子的一點一滴進步，就一定是自然的，發自內心的，就一定會有好的結果。因為你在稱讚小孩子的同時，也肯定了自己。

為了讓小孩子得到更多鼓勵和成就感，鈴木先生主張每位媽媽都應該做一件事：為小孩子每週舉行一次小小家庭音樂會。這個小小家庭音樂會，正式聽眾可能只有爸爸一個人 —— 如果把媽媽算作老師或舞台督導

的話。

在剛開始階段，小孩子可能連一首曲子都不會拉。但是，單單能正確地抱小提琴，走上「舞台」，有禮貌地向唯一的聽眾鞠一躬，不就值得用掌聲鼓勵一番嗎？然後，隨著慢慢的進步，小孩子會夾琴了、會握弓了、會拉空弦了、會拉一句簡單的曲子了，大人都應該讓小孩子有機會「登台表演」，得到掌聲鼓勵。

再往前走，小孩子就應該參加正式的演出了。不管是團體演奏還是小組演奏或獨奏，這對小孩子都是極大的鼓勵和榮譽。同時，這也是讓小孩子有機會觀賞程度較高的學生演奏的很好機會。小孩子自己得到掌聲。固然是一種鼓勵。小孩子看到別人得到掌聲，也同樣是鼓勵。

為了給予學生更多鼓勵，鈴木先生還創立了分成五級的「畢業」制度。每一級規定要演奏若干規定曲目。學生把演奏錄成錄音帶。在日本，鈴木先生早期都親自一一聆聽這些錄音帶並給予評語。在美、加等地，一些地區性鈴木協會老師會頒發證書給學生，並在頒證音樂會上讓學生演奏他們的畢業曲目。

為了讓讀者朋友更了解鈴木先生如何善於鼓勵學生，下面完整地抄錄鈴木先生用遊戲來教會一位弱智兒童學會認四與七兩個數字的故事。這個真實的故事，筆者認為是兒童教育的偉大典範。因為它裡頭有愛心、有包容、有智慧、有設計、有表演、有最佳的教育效果。它雖然與學小提琴無直接關係，但卻值得每一位小提琴老師和家長引為範例，把它所包含的原理與方法，用到

教小孩子學小提琴上來：

「在我的親戚中，有個遲鈍的孩子，已經六歲，但常遭母親責罵。

因為不管教多少次，這個孩子總是記不住事情。

他老記不住四和七這兩個數字。

媽媽就很生氣地斥責他：『為什麼連這樣簡單的事情都不會？這不是四？這不是七？』

我在旁邊看到這種情形，就提醒她說：『充滿怒氣的教學，是不會有效果的。』這時，我仔細觀察這孩子，發現『四』和『七』對於他已經不是數字，而是母親生氣時的樣子。所以，他已經在本能上排斥它們。這樣子又如何能記熟呢？

於是我就向孩子說『來，伯伯和你玩遊戲好嗎？』然後，我用厚紙做了一個大骰子，但上面只畫了四和七兩個數字。

『現在，我們開始來玩遊戲吧！』說罷，就開始擲起骰子。由於只有四和七兩個數字，所以只要稍作控制，就能擲出四或七。

先擲出四，我說：『這是四！這次伯伯先說出來。所以是伯伯贏了。』

之後，又擲出四，我又說『四！又是伯伯贏了！』已經擲了兩回，他就很想贏過我。

接著，當我再擲出四點時，小孩就迅速地和我同時說出：『四！』

我很高興地讚美說：『啊！小寶也贏了！』

仔細看孩子，他臉上充滿喜悅與光芒，而且全神貫

注在遊戲中。

下面輪到七，我也照上面的方法，擲出了七點。

『七！伯伯贏了！』再擲出一個七，我想引他說。他先是閉嘴不說話，可是沒多久就大聲喊出『七！』

這時，孩子笑容滿面。

此後，我開始改變擲骰子的速度。『拍！』一下，出現四點。這時，我故意慢慢地要說出點數時，孩子就搶先說『四！』

『唉！伯伯輸了！』說著，我就抓抓腦袋，而他卻逐漸獲得信心，躍躍欲試。

接著，當擲出四點時，我故意喊『七！』

小孩子卻毫不猶豫地叫出來：『是四！不是七！我贏了！伯伯不行了。』他的口氣又開心又有信心。

像這樣只玩了十分鐘左右，四和七，就變成孩子最喜歡的數目字。

這時，我請他的母親寫出一到十的數字，讓孩子試讀。結果，讀到四和七時，聲音最大，速度也最快。這麼一來，這兩個數字，就成為這個孩子印象最深，最快樂的數目字。』（注2）

注1：見William Starr著之 "The Suzuki Violinist" 一書第9頁。

注2：該段文字選自鈴木先生著，呂炳川先生翻譯，台北達欣出版社出版之《才能教育自零歲起》一書。見該書第44～46頁。該書翻譯相當嚴謹，筆者僅作了極少文字改動。

第四節　奧爾式的個別課

當我們提到「個別課」（Private Lesson）時，在一般人心目中，那一定是一位老師對一位學生的上課。而且一上就是一堂課或至少半堂課。如果用這樣的觀念來想像鈴木教學法的個別課，那就錯了。

那麼，鈴木式的個別課是怎麼樣的呢？

簡而言之，它有兩大特點。其一是像奧爾的教學一樣，有「旁聽生」，還有更重要的「旁聽家長」在場，其二是每「堂」課的時間完全依據學生需要而定，可能短至五分鐘，可能長至真的一堂課四十五分鐘，並無統一的規定。

先來介紹一下它的第一大特點：

威廉·史達（William Starr）教授在介紹鈴木個別課時如是說：「In Talent Education in Japan the private lesson is a social affair with often three or four children and their mothers in the studio at the same time. Suzuki wants the mother and children to observe the lessons of others.」（注1）

這段話的中文大意是：

「在日本的才能教育，個別課其實是一種社會行為。它通常是有三至四位小孩子及其媽媽同時出現在授琴教室。因為鈴木先生希望小孩子和家長觀摩其他人的上課。」

這真是絕頂聰明的做法！正是靠了這個做法，奧爾先生取得了歷史上從未出現過的小提琴教學驚人成果。

正是靠了這個做法，鈴木先生成功地開發了幼兒小提琴教學這塊從未有人如此成功地開發過的廣闊天地。也正是因為這一點，筆者才敢於把鈴木教學法歸類為團體教學法來加以研究探討。

這一做法的好處是顯而易見的：小孩子和媽媽觀看了其他人的上課後，耳中、眼中、腦中，自然而然就加深了所學曲目及其演奏姿勢，方法要點的印象，學起來就事必然半功倍。老師花同樣的時間教學，可是，得到好處的人卻增加了好幾倍。此外，正在上課的人，因為有人在觀摩，自然會更加專注、認真與投入。好一個一石三鳥之計！（注2）

再來介紹一下它的第二大特點：

William Starr 教授繼續說：「Lessons vary length according to the need and capability of the child. Sometimes the lessons of beginners are only five minutes in length. Since mothers and children watch lessons of other students, however, the educative process continues while they are in the room observing. Many Japanese mother observe lessons for an hour in addition to their own children's lessons.」（注3）

這段話的中文大意是：

「根據需要和小孩子的承受能力，每堂課的長度並不一樣。有些初學者的課只有五分鐘。因為小孩子和媽媽都觀摩他人上課，所以，只要他們仍留在課室裡觀摩，教育過程就仍在繼續。很多日本媽媽除了自己孩子的課之外，還留在課室多觀摩一個小時。」

這樣的上課制度，最大得益者當然是家長和小孩子。它直接關係到學費的負擔輕重問題，同時也照顧到小孩子的學習承受力。上課時間短，學費負擔輕一些，自然讓更多家庭有能力讓小孩子學琴。不讓幼兒初學者一堂課上太久，自然減低了幼兒初學者對小提琴的排斥，增加了他對小提琴的興趣。這是利人而不損己的制度，值得所有小提琴老師參考。

比奧爾的做法更進一步的是，鈴木先生對才能教育的老師提出一些基本要求。這些要求主要是：

1. 要能正確地作示範演奏。最起碼也要能演奏全部初級曲目。

2. 要會一個一個步驟地教小孩子學會每項小提琴技巧。

3. 要虛心，要頭腦開放，隨時接受和學習新的好東西。

4. 要享受教學，熱愛教學，熱愛孩子，而不是僅把教學當作一種賺錢謀生必須做的工作。

5. 要與家長緊密溝通合作，共同幫助並鼓勵小孩子，使小孩在家裡喜歡練小提琴。（注4）

除此之外，鈴木先生為了保證才能教育的個別課有效、成功，還訂立了不少「法規」。比較重要的有：

一、**上課規矩**。開始上課時，學生需向老師鞠躬並說「請老師指導我」。這時，老師須回學生一鞠躬，以示尊敬。下課時，學生須再次向老師鞠躬並說：「非常感謝老師的教導。」在這看似簡單的儀式中，其實體現和隱藏了人類社會最理想的倫理與禮貌關係。有些剛學琴的

幼兒，並不懂什麼規矩、禮貌，動不動就說「好累」、「不好玩」。這時，老師要善用榜樣，讓他觀看其他小朋友上課。當他看到其他小朋友上課又有規矩又認眞時，很快，他就不知不覺地「同化」，變得跟其他小孩子一樣有禮貌，守規矩。

二、**上課分段**。就像學生在家裡練習一樣，上課通常也分成三段。第一段，上正在學習的曲子。第二段，複習舊功課。第三段，預習新功課中的難點。不一定每一節課都涵蓋三部分。有時一節課只能完成其中的一或兩項。可是，如果其中一項在較長時間內被忽略掉，學生的學習便會失去平衡。一般情形之下，較容易被忽略的是第三段。從長遠來說，第三段非常重要，因爲它代表未來。如果老師給予第三段像第一、第二段同等的重視，一般學生都會進步比較快。

三、**家長須知**。對於學生的家長，必須加以訓練並訂出明確規定——上課時不得對自己的孩子說話。因爲小孩子在同一時間裡只能有一位老師而不能有兩位老師。無論是稱讚或「不許」，都要留到課後。家長必須詳細做筆記。這不單是爲了回到家裡正確地指導學生，也爲了留下一個有價值的學生進步紀錄。

四、**老師須知**。一共十點，是鈴木先生根據多年教學與訓練鈴木師資所總結出來。筆者雖稍嫌其條理性不夠，某些技術上的要求亦有欠全面，但因其言之有理，所以仍錄於此：

　　1. 須知多聽好音樂對發展學生音樂才能的極端重要性。

2. 須知在小提琴上發出漂亮聲音的所有方法，包括找到恰當的發聲點和音高準確時其他弦會共鳴等。

3. 在學生的「發聲點」穩定後，要教和鼓勵學生抖音。

4. 要注意學生的節奏正確，速度穩定。

5. 在第一把位就必須嚴格要求音準。

6. 盡早幫助學生練習震音，要從慢練起，要每個音都清楚。

7. 從第一首曲子開始，就要教音樂，包括音樂的表情與「性格」。這一點，通常示範比講解更有效。

8. 以E弦時右手姿勢，來鞏固整個演奏姿勢。

9. 向家長示範正確的練習過程，使家長輔導孩子時有所依據。

10. 能夠教好每一個小孩子。這是老師的責任。不要用「這個小孩子不練琴」為理由來原諒自己有表現特別差的學生。（注5）

鈴木先生強調，每位學生的成長速度時間都不一樣。開始進步慢的，不一定後來進步慢，開始進步快的也不一定後來進步快。最重要的是要堅信，每一位小孩子都是可以教的。老師和家長的責任就是為學生創造一個可以學習，可以進步的環境。有觀摩者的個別課，就是這樣一個環境中的重要一環。

注1：見William Starr著 "The Suzuki Violinist" 一書，第12頁。

注2：徐多沁老師認為，「一石一鳥，已經是神射手。

一石二鳥，當屬奇蹟。一石十鳥，是天方夜譚。」「團體課要求的，卻是一石十鳥。」筆者在此所引伸徐老師之表述方法矣。

注3：見William Starr著"The Suzuki Violinist"一書，第12頁。

注4：出處同上，第13頁。

注5：出處同上。第17頁。

第五節　高低程度混合的團體課

團體課在整個鈴木教學法中，佔有極重要位置。說「沒有團體課，就不是鈴木教學法」，一點也不為過。

課時比例上，鈴木先生建議每個月最少要有一次團體課。如每週有一次團體課，學習效果會更好。這樣說來，團體課在鈴木教學法的課時上，最少佔了四分之一。

內容上，它涵蓋了遊戲、觀摩、練習已學會的曲目，訓練合奏能力，表演、練習視奏等。而其中最重要，最中心的效能是它能激發小孩子的學習興趣，讓小孩子學琴學得更快樂而又有成就感。

鈴木先生在《以愛培育》一書中，有這樣一段話：

「In the classroom there are private lessons and group lessons. But the fact is that what the children enjoy most is group playing. They play with children who are more advanced than they are; the influence is enormous, and is marvelous for their training. This is the real talent education.」（注1）

這段話極其重要。它涵蓋了鈴木教學法的哲理、方法；揭示了鈴木教學法成功的事實與原因所在。它同時說明了鈴木的團體課是高低程度混合而不是按程度分組。茲把這段話意譯如下：

「課堂裡，我們有個別課與團體課。……小孩子最喜歡的是團體合奏。他們跟程度比他們高的孩子一起演奏，所受到的影響和得到的訓練是巨大得不可思議。這

就是真正的才能教育。」

　　在團體課的諸多功能之中，鈴木式團體課的最大功能當推觀摩、複習、遊戲三項。

　　觀摩的功能，前面的章節已有論述，不必在此多講。由於鈴木式團體課的最大特點是高低程度的學生在一起合奏，所以，嚴格說來，從觀摩中獲得好處的學生，主要是程度較低的那一群。他們看到、聽到程度較高的學生演奏，自然而然，一定心嚮往之，無形之中，就會給自己設定一個更高的目標去追求，也就會更加認真，更加用功去練琴。對於程度較高的學生，由於要陪程度較低的學生一次又一次地練習他們已經會拉的曲子，所以等於是在複習。而重複練習已經學會的曲子，正是鈴木先生極端強調的。所謂「才能產生才能」，主要依靠的就是重複。「如果小孩子反覆練習，演奏他已經會演奏的曲子，並奏得越來越好，越來越容易，這就是進步。這也就是鈴木教學法。」（注2）高低程度混合的團體課，正好保證了鈴木先生強調重複之理念得以落實。當然，凡事不可過頭。如果程度較高的學生一直只是當「陪練」，完全沒有新鮮的，有挑戰性的東西，對他們的進步也有點不利。如何拿捏其中分寸，掌握平衡點，便有賴於老師的智慧與經驗。

　　真正值得多花篇幅介紹和探討的，是「遊戲」部分。鈴木先生是被公認的設計團體遊戲天才大師。好像無論什麼難題，到了他手上，都可以輕而易舉地變化為遊戲，加以解決。前一小節所引用他設計擲骰子遊戲教會一位智弱小孩子認數字的故事，已令人嘆為觀止。下

面，再意譯一段他跟小孩子玩遊戲，訓練他們一心二用
——一邊演奏，一邊還能跟別人講話的故事。

　　「當孩子已能自由自在地演奏〈小星星變奏曲〉時，
我跟他們說：『讓我們來玩遊戲。你們一邊演奏，我一
邊問你們問題。你們回答我要很大聲，而且演奏不能停
下來。』然後，我大聲發問：『人有幾隻腳？』他們覺
得很有趣，便一起高聲回答：『兩隻！』我又問：『有
幾隻眼睛？』他們回答：『兩隻！』我再問：『有幾個
鼻子？』『一個！』就這樣，他們一邊拉小提琴，一邊
跟我玩問答遊戲，不知不覺地就培養出了一心二用的能
力。這時候，他們的演奏已經是下意識的，不需要經過
大腦。假如他們當中有誰不能下意識地演奏，他就無法
回答問題，或是顧不了演奏。結果，我問了許多問題，
他們都帶著甜蜜的微笑，一邊演奏，一邊回答，沒有一
個小孩子例外。」（注3）

　　在William Starr 的 "The Suzuki Violinist" 一書的
'Group Lessons' 一章，作者列舉了鈴木教學團體課常
用到的五十多種遊戲。這些遊戲有些用來訓練小孩子的
音準、節奏；有些用來訓練小孩子的反應敏捷；有些用
來訓練小孩子的互相合作。每一種遊戲都有如何『玩』
法的扼要說明。爲避免把抄書和翻譯冒充自己文章騙稿
費之嫌，又不忍割愛，只好把這些遊戲的中譯作爲附
錄，放在本章之後。此處便從略。

　　鈴木先生鼓勵老師根據學生存在的問題，隨時自己
創編遊戲。這是一個既好玩，又充滿挑戰的領域。只有
團體課，才能提供這樣一個無窮無盡的領域，讓學生在

遊戲中學習，讓老師通過遊戲，發揮聰明才智，寓教於玩，達成教學目標。

高低程度混合的團體課雖然有它獨特的好處，如讓低程度學生有機會與高程度學生一起演奏，便於準備演出等等；可是，它也有一個先天性的缺陷——無法兼顧全體學生，只能讓一部份學生當陪練，甚至是當犧牲品。就好比高中生與小學生放在一起上數學課，任誰來當老師，都會遇到「教什麼？怎麼教？」的大難題。內容太深，小學生聽不懂；內容太淺，高中生覺得無聊，是在浪費時間。相信再高明的老師，也會難於選擇。兩害權衡取其輕，大多數情形下，一般老師都只能遷就程度較低的學生，寧可把較高程度的學生進度拖慢，程度降低。

解決此難題的方法，是盡可能把程度接近的學生放在同一節團體課。如把第一冊程度與第二冊程度的學生放在一起上課，問題便不太大。如把第一冊程度與第四冊程度學生放在一起上課，問題便大得多。當然，如果每一級程度都有足夠的學生，便完全按程度分班，也許是更理想的團體教學模式。只是，在每位老師都是「個體戶」的情形下，這個理想並不容易實現。即使實現了，也存在一個新問題——同等程度的學生固然是「門當戶對」，好教好學，可是又失去了常常觀摩更高程度學生的機會。這真是令人左右為難，不知該如何選擇的永恆難題。

注1：見Suzuki先生著 "Nurtured By Love" 一書第107

頁。

注2：見鈴木先生的〈多聽唱片〉一文。出處見本章第一節註三。

注3：這段文字，見 "Nurtured By Love" 一書第110～111頁，以及邵義強先生翻譯，台北達欣出版社的《愛的培育》一書第167～168頁。

第六節　　重視重複練習與表演

在以上幾節，已提及重複練習已學會的曲目，及各種表演活動對學生的重要性。不過，都是附帶性的提到，而沒有作為一個專門話題來論及。為使鈴木教學法的幾個致勝絕招呈現得更完整，有必要對這兩個問題作特別強調和補充。

先討論重複練習問題。

鈴木先生一再強調「能力產生能力」，（注1）「重複產生能力」，（注2）「耐性就是能力」（注3）在教育哲理和教育心理學上，這些道理都是既經得起理論分析，也有無數事實為證。所謂「能力產生能力」，其道理就像蓋房子：打好了地基，建最底層就不難；建好了最底層，建第一層就不難；建好了第一層，建第二層就不難……。如果沒有打好地基，就想建第三層、第四層，那是一千年也不可能成功。所謂「重複產生能力」，其道理就如同中國俗語所講的「熟能生巧」。要能巧，非熟練不可；要熟練，只有重複多練。就此意義來說，「重複乃學習之本」，是一點也不錯。至於「耐性產生能力」，說的是同一件事要重複很多很多次，最需要的是耐力，缺少了耐力，本來重複做一百次便可大功告成的事，只做了五十次便沒有耐性做下去，那便前功盡棄，永遠不會成功。

以上這些道理，都淺顯得人盡皆知，很多人都會講。鈴木先生的高明之處，是他把這些道理與小提琴教學結合起來，規定凡是鈴木門下的學生，都不許急著趕進度，

而要把已經會拉的曲子，一拉再拉，三拉四拉，拉得滾瓜爛熟，而且要越拉越好，越拉越完美。他甚至向喜歡趕進度的老師提出嚴厲警告：「如果你要小孩子拼命趕進度，急著拉一首又一首新而難的曲子，『才能培養』便注定失敗，最後結果必然是小孩子學不下去。」（注4）

為保證小孩子有足夠的機會重複練習已經學會的曲子，鈴木先生除了苦口婆心，不怕囉唆地一講再講其道理外，尚用很多具體方法來保證其實施。如規定個別課必須有一段時間複習加強舊曲；團體課是百分之一百用各種方法來複習舊曲；各種表演，音樂會也提供了最好的複習舊曲機會。中國有句充滿智慧的成語，叫做「溫故知新」。鈴木先生如此重視重複，強調重複，實行重複，真是有大智慧之人。

再論表演對教學成功的重大影響。

音樂既然被歸類為與戲劇，舞蹈同一類的表演藝術，表演在其從始至終的過程中，有多麼重要，自是不言而喻。徐多沁老師的名言「學琴三大事——上課、練琴、表演」（注5），被筆者奉為黃鐘小提琴教學法的經典金句，可從旁證明此理之重要性。

鈴木先生的過人超人之處，不在於他只是一般地重視表演在教學中的作用，而在於他同時在表演的兩個極端——最小型的表演和最大型的表演，均開創了前無古人的世界性紀錄。

最小型的表演，如〈善於鼓勵〉一節所提到的，連表演者、導演兼舞台監督、聽眾在內，一共只有三個人。而最絕的是，鈴木先生敢於鼓勵連一曲都還未學會，

只會抱琴、走路、鞠躬的幼童初學者「登台」表演！對此，筆者是從心底裡對鈴木先生說一個「服」字。想想看。敢於鼓勵一位在一般人看來並沒有「本錢」或「本事」的人上台表演，這是何等的膽色，何等的想像力，何等的有創意！正是充分利用了人類與生俱來有表演欲這一天性，設計了「未會拉琴，先會表演」的奇招，鈴木先生成功地「誘惑」（筆者在此用這兩個字，絕無貶意）了成千上萬的小孩子心甘情願去學琴、練琴，去克服無窮無盡的困難，戰勝難以數計的障礙。這又是何等的智謀，何等的功德！

　　最大型的表演，如1968年在東京舉行的「才能教育年度音樂會」，是由全日本各地兩千多位小孩子一起表演。想想看，兩千多位小孩子一起拉小提琴，那是一種什麼樣的場面！當年，一代大提琴泰斗卡薩爾斯看到四百位鈴木門下的小孩子一起表演，就已經感動得當場流淚，說自己是「列席在人類所能遇到的最為感人的場面上」（注6）。難怪無數高學歷、高才智、高地位的美國小提琴老師，都成了鈴木教學法在西方世界的傳人。筆者看了這類音樂會的照片，深受震撼之餘，忽發奇想：好在鈴木先生教這些小孩子演奏的是巴赫、莫札特等的音樂。如果數千位小朋友一起演奏的，是〈大和軍魂曲〉一類音樂，那對人類和平就恐怕有點不妙。

　　在最小型和最大型之間的，當然有無數佔最大數量的中型表演。每一位鈴木教學法老師，都被鼓勵為自己的學生、家長開定期或不定期的音樂會。教學成績特別好的老師，會把最優秀的學生集合起來，利用寒暑假出

外旅行演出或到世界各地去演出。散佈世界各地的鈴木
教學法教師研修會，更是有研修就必有學生演出。所有
這些演出，一方面對學生是最大的鼓勵和很好的學習，
同時也是最好的宣傳、推廣。筆者最近看了一卷美國芝
加哥市名爲「Magic String」的團體1994年赴大陸北京
演出的錄影帶。看得出來，幾十位小朋友都是鈴木教學
法的底子，可是曲目卻不全是鈴木教材所有。有些曲
目，即使與鈴木教材一樣，可是卻經由不知何方高人改
編成二重奏，演出效果遠勝於原本的鈴木教材。看了這
卷錄影帶，筆者除了深受啓發、深深欽佩這群孩子的老
師海格女士之外，也更加肯定鈴木教學法的諸多長處。
筆者的一群團體課學生，觀賞了這卷錄影帶後，普遍練
琴更有興趣、更加用功。可見，表演不但給予參與表演
的學生很大好處，也給觀賞到演出的其他孩子、家長、
同行老師很大好處。

注1：見 "Nurtured by Love" 第15頁及《愛的培育》，
第13頁。

注2：見 "Nurtured by Love" 第34頁及《愛的培育》，
第76頁。

注3：出處同上。

注4：見鈴木先生的「多聽唱片」一文，出處同本章第一
節注3。

注5：1997年1月25日，在寧波舉辦了「第二屆小提琴教
師進修班」。此名句出自徐多沁老師在進修班上的演講。

注6：見《愛的培育》一書第177～179頁。

第三章 成功的組織推廣

追思鈴木先生

剛剛寫下本章的標題，就看到今天（1998年1月27日）台灣聯合報報導，鈴木鎮一先生於昨天（26日）因急性心臟衰竭，在日本中部松本自宅逝世。

鈴木先生得年99歲，可算偉人高壽。他一生致力於推廣才能教育運動，培育小提琴人才及其他音樂教育人才（包括業餘與專業，學生與老師）之眾，享譽之隆，影響力之遠之大，縱觀歷史，環顧全球，無人能出其右。

近數月來，因為要寫作本文之關係，把手頭幾本鈴木先生及他的高徒所著的書，翻來覆去，讀了不少遍。每讀一遍，都有新的重大收穫。譽鈴木先生的著作為兒童音樂教育的聖經，當不為過。

為感謝並追思鈴木先生，為略表一位異國同行後輩對他的崇敬，僅獻上如下追思詞：

願先生之英靈，昇到天堂，永遠伴陪上帝；

願先生之偉業，傳遍人間，造福更多兒童。

第一節　驚人的成就

　　鈴木小提琴教學法究竟有多成功？

　　我們可以從下列幾個方面的資料（注）一窺全貌：

一、學生數量

・1952年舉辦的第一屆畢業生音樂會有195人參加。

・1953年舉辦的第二屆畢業生音樂會有363人參加。

・1955年3月在東京舉辦的第一屆年度音樂會有1500名學生同台演奏。

・1966年，全日本有鈴木小提琴學生約6千人。

・1969年，美國時代雜誌（Times）報導：「至今，在日本有超過三萬兒童，全世界有超過二十萬兒童曾使用或正在使用鈴木教學法學習演奏小提琴。」

・1980年3月在東京舉辦的年度音樂會，有3500名學生同台演奏。

・1980年，全日本鈴木系統畢業生共9千多人。其中小提琴5056人，鋼琴3800人，大提琴158人，長笛49人，中提琴2人。

二、教師數量

・1966年，全日本有120位鈴木教師，分別在散佈各地的50個鈴木教學中心教學。

・1969年，全世界有二十萬鈴木學生，假如按每位老師平均教50位學生的保守計算法，全世界應該有最少四千位鈴木教師。

・1974年，在夏威夷舉行的第一屆國際鈴木教師會議，有700位老師參加。假設每十位老師有一位去參加的

話，其時全世界大約有7千位鈴木教師。

· 1980年，在日本本土，如按一位老師教40位學生計
算，連鋼琴等老師在內，九千位學生就有225位老師。

三、有關書刊

　　由鈴木先生著，鈴木夫人翻譯成英文的 "Nurtured
by Love" 一書，1969年在美國初版，至1980年此書已
再版16次。它現在已有德文、法文、荷蘭文、芬蘭文、
瑞典文的版本。中文版本由邵義強先生由日文翻譯。筆
者曾分別見過由達欣、樂韻，中華音樂文化教育基金會
出版的此書。根據後兩者書名和目錄的混亂情形來看，
恐怕是未經授權的盜版可能性較大。真希望有有心有力
之人，正式取得翻譯與出版權，找高手翻譯並出版包括
此書在內的一系列有關鈴木教學法著作。

　　鈴木先生的另外兩本書亦有英文版。他們分別是：
《才能教育自零歲起》("Ability Development From Age
Zero")和《那裡有深愛》("Where Love is Deep")。前者
有呂炳川先生翻譯得頗嚴謹的中文版。

　　鈴木先生的一群美國高徒，對鈴木教學法的世界性
傳播居功厥偉。除了教學和辦各種推廣活動之外，他們
還寫了一批極有學術份量的研究專著：

· 克列福德·庫克（Clifford Cook ）著之"Suzuki：Edu-
cation in Action"。

· 伊芙琳·赫爾曼（Evelyn Hermann）著之 "Shinichi
Suzuki：The Man and His Philosophy"。

· 雷·蘭德士（Ray Landers）著之 "The Talent Edu-
cation School of Shinichi Suzuki - An Analysis"。

- 依麗莎白·米爾士（Elizabeth Mills）著之 " In The Suzuki Style"、"The Suzuki Concept"。
- 凱薩琳·史隆 (Katherine Slone)著之 "They're Rarely Too Young and Never Too Old To Twinkle"。
- 威廉·史達（William Starr）著之 "The Suzuki Violinist"。
- 威廉·史達與其夫人康斯坦斯（Constance）合著之 "To Learn with Love"。
- 林達·威克依斯（Linda Wickes）著之 "The Genius of Simplicity"。

　　此外，尚有鈴木先生的日本高足Masaki Honda所著的 "Shinichi Suzuki: Man of Love" 與 "Suzuki Change My Life "，此二書均有英文翻譯本。

　　雜誌方面，共有三份英文期刊。它們分別是：Iowa 州出版的"American Suzuki Journal"，Ohio 州出版的 "Suzuki World"，Missouri州出版的"Talent Education Journal"。

四、個人榮譽

- 1966年，美國新英格蘭音樂學院（New England Conservatory of Music）授予鈴木先生榮譽音樂博士證書。
- 1967年，美國路易斯維爾大學（University of Louisville）頒授第二個榮譽博士證書給鈴木先生。
- 1969年10月，鈴木先生成爲第六屆莫比石油公司音樂獎（The Six Mobil Music Award）得主，獲得50萬日圓獎金。
- 1970年5月，聯合國秘書長泰特（U Thant）寫信給鈴

木先生，感謝他的學生為4月13日的聯合國日所作的精彩演出。

· 1972年，鈴木先生得到羅徹斯特大學（University of Rochester）伊士曼音樂學校（Eastman School of Music）頒發的第三個榮譽博士證書。

· 1972年，日本皇室成員，包括皇后、太子、公主等在內，觀賞了在東京舉行的超大型鈴木學生畢業暨年度音樂會。不久後，鈴木先生獲天皇頒授之金質三等日出勳章（The Third Order of the Rising Sun）。

· 1977年，鈴木先生得到一位年輕美國企業家大衛・史密斯（David Smith）先生贊助，率領由一百位日本孩子組成的演出團赴美國演出。時任美國總統的吉美・卡特（Jimmy Carter）觀賞了他們在華盛頓市甘迺迪中心的演出，並上台恭賀鈴木先生演出成功。

· 1978年3月18日，600位貴賓雲集東京的Grand Palace Hotel，慶祝鈴木先生八十大壽及與他的德籍夫人結婚50週年（金婚）紀念日。

　　Sony 公司總裁 Masaru Ibuka 先生代表客人，呈獻一台大三角鋼琴給鈴木夫人作禮物——四十多年前，為了幫助鈴木家族度過經濟難關，她忍痛賣掉了媽媽給她作嫁妝的Bechstein大鋼琴。這一天的禮物，是對她當年重大犧牲遲來的補償。鈴木先生的幾位已在國際樂壇有地位的早期學生Koji Toyoda, Toshiya Eto, Kenji Kobayashi, Takeshi Kobayashi, Takaya Urakawa，稍早時候為向老師賀壽，特地從世界各地趕回東京，舉行了一個極其溫馨感人的聯合音樂會。

　　各種榮譽之中，我猜想，最讓鈴木先生覺得安慰、喜悅、滿足的，應該是看到他付出一生心血才智去培育的學生，一個個健康成長，成爲社會的有用之才吧！

註：本節支各條資料，均來自 John Kendall 的 "The Suzuki Violin Method in American Music Education"及 Evelyn Hermann 的"Shinichi Suzuki : The Man and His Philosophy"二書。因條目太多，便不一一註明出處。又因二書均成書或修訂於80年代初，所以近十幾年來的最新資料便從缺，待補。

第二節 一步一腳印的成長

任何一個有價值、有規模的組織，不管它是宗教團體、教育單位，還是一個公司或一個政黨，都不可能一帆風順，一下子就形成。鈴木教學法是如此成功的一個教育組織，自然不可能例外。

1928年，鈴木先生結束了在德國八年的求學生涯，回到日本。1945年，第二次世界大戰結束之後，他全家遷到松本市。此時，他已47歲。如果把這之前的16年當作思考、醞釀、試驗期不算的話，他正式開始推廣才能教育運動，就從1945年算起。

經過幾年辛苦耕耘後，才能教育運動在50年代初迅速發展，全日本各地建立了不少以鈴木教學法命名的教學中心。這時問題出來了——有不少這些教學中心的教學品質，達不到鈴木先生認爲必須達到的標準。怎麼辦？經過一番思考，鈴木先生決定成立一個符合法律要求的「才能教育協會董事會」。該董事會作出一個決定：新的才能教育中心之成立，必須符合三個條件：1. 由附近的原有「才能教育中心」作正式推薦。2. 新中心必須有25位以上會員。3. 得到在松本的總部董事會批准。這些措施，相當有效地保證各地才能教育中心的教學品質可以達到某一個標準。

從1951年開始，松本總部每年都舉辦爲期五天的夏季音樂營。從1952年開始，每年都在不同的地方舉辦全日本的才能教育學生畢業音樂會。從1955年開始，每年都在東京的大體育場，舉行千人以上同台演奏的才能教育年度音樂會。這些辦得極其成功的活動，讓鈴木教學

法迅速發展並美名遠播到全日本和全世界。鈴木教學法第一冊教材花了十年時間，在此期間宣告完成。到1955年，全日本已有65個才能教育分中心，共有約4千位學生。他的教學成果，逐漸得到包括卡薩爾斯（Pablo Casals），葛羅米歐（Arthur Grumiaux）等世界級大師的肯定。

本地和尚念經，總不如外來和尚念得好。在日本也是一樣。鈴木先生意識到，要讓更多日本老師明白才能教育運動的重要和給予支持，最好的方法是讓美國老師來推動才能教育運動。他的學生Mochizuki深深明白老師的高遠理想，不惜花大錢，把1955年的年度音樂會拍成了電影。藉著這部電影，Clifford Cook 和 John Kendall等一批美國小提琴教授，有機會看到上千日本小孩子一起背譜演奏維瓦爾第（A. Vivaldi）的A小調小提琴協奏曲和巴赫（J. S. Bach）的雙小提琴協奏曲，深受震驚，紛紛前往日本「朝聖」、「取經」，並邀請安排組織鈴木的學生前往美國各地，包括為全美音樂教育會議（Music Educator National Conference）等重要場合演出。於是，一場比在日本本土還要轟轟烈烈得多，成效和影響力也大得多的才能教育運動，在北美洲開始了。

由於「鈴木奇蹟」之奇，「鈴木旋風」之熱，很短時間之內，便有成千上萬的美國小提琴老師，開始使用鈴木教材教法去教學生。問題馬上出現——大多數老師都低估了「母語教學法」的深度和難度，很多人試用鈴木教材教法一段短時間後，便宣布放棄這種靠記憶不靠看譜的教學法。有些老師，雖然參加過鈴木教學法的師資訓練班（Workshops），可是，並得不到足夠的訓練與

幫助。有些老師看到鈴木的音樂會都是大齊奏，便以為這些學生都是用大團體課訓練出來的。等到他們也用大團體課來教學生，學生當然姿勢、音準，音質等問題一大堆。這樣的情形和結果，對「鈴木教學法」的聲譽，當然是很大損害，也給鈴木先生很大困擾。

為了幫助那些真正了解才能教育運動重要意義的老師，從1965年開始，連續四年，鈴木先生每年暑假的大部分時間，都在美國各大學的鈴木短期師資訓練班（Suzuki Method Workshop）度過。不久之後，鈴木的徒弟、徒孫，也紛紛在全美各地，開設這種以訓練鈴木教學法師資為目的的workshop。華盛頓州立大學，南伊利諾州立大學，俄亥俄州的奧伯林學院，伊士曼音樂學校等，都開設了Suzuki Method Program。這種隸屬於正規學校的workshop，既培養出大批老師，同時也招收大量學生，對傳播與推廣才能教育運動，起到了最重要作用。

1967年秋天，鈴木先生夢寐以求的「才能教育大廈」，在Sony公司總裁 Masaru Ibuka 的財務幫助下，在松本市落成。一個包括了當年所有美國弦樂教師協會（American String Teachers Association）巨頭在內的龐大參觀訪問團，參加了這一隆重的落成典禮。藉此良機，這群巨頭與鈴木先生簽署了一份在美國成立一個「才能教育組織」的協議書。這份協議書，促成了「美國才能教育」（Talent Education USA）的誕生。

1972年，這個組織易名為美洲鈴木協會（Suzuki Association of the Americas）。首任會長是田納西州立

大學的威廉·史達（William Starr）。接任會長是南
伊利諾州立大學的約翰·康道爾（John Kendall），副會
長是紐約茱麗亞音樂學院的路易斯·白蘭德（Louise
Behrend）。從此，這個協會就成了鈴木教學法在美國的
總司令部。它建立了各地鈴木學院（Suzuki Institute）
及工作室（Suzuki Method Workshop）必須達到的標
準；它負責選拔學生參加重要的音樂會；它負責保障鈴
木先生的著作權和商標利益；它出版 "American Suzuki
Journal" 雜誌；它幫助鈴木先生成立國際鈴木協會；它
要為全世界尚未有章程和制度的鈴木組織建立一個楷
模、榜樣。可以肯定地說，是這個組織和它的一大批最
菁英成員，造成了鈴木教學法在北美洲的成功。

　　鈴木教學法在歐洲、在南美洲、在亞洲，甚至在它
的發源地日本，都沒有像在北美洲那樣成功，原因當然
是多方面的。但是，諸多原因之中，其中最重要原因之
一，便是其他地方都沒有一個擁有這麼多頂尖優秀成
員，而每位成員都願為理想奉獻出一切的健全組織。

　　就在美國這邊一切處於順境的同時，鈴木先生在日
本卻面對一個大難題：新落成的才能教育學院，固然圓
了他多年「有地方好做事」的美夢，卻同時帶給他很大
的財務壓力。門面很大，地方多了，收入卻並沒有成比
例的增多，每個月的財務結算都是支出超過收入，才能
教育學院很快便負債不輕。

　　此時已七十歲的鈴木先生，面對負債的困局，並沒
有退縮，也沒有恐懼。他自信所做的一切，都是為了小
孩子的教育；他仍一如過往，每天都在想新的、更好的

方法來改善教學效果。靠著他的堅毅、堅持；靠了各界受他精神感動、感召人仕的支持、贊助；也靠了他的教學法在美國的推廣成功，他終於又一次度過難關，使才能教育學院得以順利經營下去。到1978年，一座全新的「鈴木教學法大廈」（Suzuki Method Building）在松本市落成。這座新大廈主要用來作為研究從零歲開始之幼兒教育的總部。它自己擁有一所幼兒園，用以實施才能教育法。一部份原來在「才能教育學院」的辦公室，也搬到這座新廈。

　　1975年6月，鈴木先生企盼已久的第一屆國際鈴木教師會議，在夏威夷檀香山的希爾頓酒店（Hilton Village in Honolulu）隆重舉行。約七百位來自各國的有代表性的鈴木教學法老師參加了此一盛會。它讓鈴木先生有機會，直接接觸這些在各國推動才能教育運動的領袖們，向他們傳授他自己多年的教學與研究心得。

　　1977年，在同樣地點，舉行了第二屆國際鈴木教師會議。這一次，增加了來自澳大利亞和好幾個歐洲國家的老師。可以想像，鈴木先生看到世界各國有這麼多老師熱切地學習研究他的教學法，熱切地想改進他們的教學，有多麼高興。

　　1978年9月，更為盛大、隆重、成功的第三屆國際鈴木教師會議在美國三藩市舉行。這一次，是日本和美國的老師共同研討，日本和美國的孩子共同表演。加上正巧碰上鈴木先生的八十大壽和結婚五十週年紀念，其熱鬧、熱烈盛況，可以想像。

　　緊接著，鈴木先生直飛倫敦，參加為期三天的國

際音樂教育協會（International Sociality for Music Education Conference）的年度會議。這一次，是由三十位經過精心挑選的美國小孩子，向與會者展現教學法的教學成果。十五年前（1963年），正是在該協會於東京的年會上，五百名小孩子的精彩表演，讓全世界第一次知道了鈴木教學法和才能教育運動。十五年後，才能教育運動已遍及全球，美國小孩子的表演已跟日本小孩子的表演同樣精彩，同樣令人震撼、感動。這是鈴木教學法的里程碑，也是鈴木先生一生最光輝、最燦爛、最高潮的日子。

　　1980年以後，鈴木先生個人的活動和鈴木教學法在全世界的更新發展，筆者找不到可以信賴的第一手資料，所以無法作任何介紹和評論。希望有有心人士，能提供這部分資料，以補足這部分空缺，使鈴木先生的一生功業，能呈現得更加完整。(注)

注：本節之資料來源，主要是 Evelyn Hermann 女士的 "Shinichi Suzuki : The Man and His Philosophy"一書。因不是原文照用，且次序經過重新排列組合，中間又加了一些筆者個人主觀的評論，所以便無法一一注名出處。

第三節　推廣成功七大因素

　　中國有句古話，叫做「花好自然香」。在現代工商社會，這句話並不完全正確。不管多好的產品，多好的教材，多好的方法，如果沒有好的組織、管理、推銷、廣告，也很難經營得成功。相反，有些時候，一些不怎麼樣的產品，如果有一流的組織、管理、推銷、廣告，也有可能在市場上雄霸一方。例如：麥當勞的漢堡飽，一般人都會承認它的味道、品質、價值都比不上Burger King 的漢堡飽和 Wendy's的燒牛肉大飽。可是，由於麥當勞的經營、管理、組織、廣告都超一流的好，所以，穩坐世界快餐業的第一把交椅。

　　綜觀鈴木先生的一生和鈴木教學法從無到有，從有到遍及全世界的過程，其成功的原因大體上有三個方面。第一方面是鈴木先生理想的崇高，教學哲理的偉大，教材的某些方面優點。這是它成功的前提。第二方面是鈴木先生個人的終生全力投入；面對任何艱難困境均不退縮的堅毅，堅持、忍耐個性；面對任何成功均不自滿、不驕傲、不故步自封的美德。第三方面是有像麥當勞那樣一流的組織、管理、訓練、推銷水準。

　　本小節，集中於探討第三方面的問題。根據各方面資料的綜合，筆者把鈴木教學法組織推廣方面的成功，歸納為以下七點因素。

一、以協會作為組織主幹

　　在日本，有正式立案的才能教育協會（Talent Education Sociality, Matsunoto, Japan），各個分點（Branch）

均由該協會的董事會所控制。

在美國，有美洲鈴木協會（Suzuki Association of Americas），所有鈴木教學法在美國、加拿大的活動及各種遊戲規則的制訂，均是該協會的職責。

在其他國家，有國際鈴木協會（International Suzuki Association）。除了日本和美國以外，所有其他國家和地區，一切鈴木教學法的活動及遊戲規則的制定，均由該協會掌管。鈴木先生在生時，一直擔任該會會長。如有任何有爭議之事，自然由他老人家裁決。假如他生前沒有訂立一套如美國憲法般的制度，在他仙逝之後，會不會變成群龍無首之亂局，則是未知之數。畢竟，跨國而又長期存在的組織，政治性的有、商業性的有、宗教性的有、慈善性的有、聯誼性的有、同業性的有，而像國際鈴木協會這樣，既有教育性，又有專利性，卻管不到其發源之地的組織，似乎沒有前例可循。

以協會作為組織主幹，最大的好處是可以發揮很多人的力量，共同來做同一件事。這種主幹生大枝，大枝生小枝，小枝再生葉的組織結構，剛好適合鈴木教學法的存在與發展。

二、以各地Branch作為營運主體。（一時竟找不到一個適合的中文字來代替 Branch 這個英文字──分點、分店、分校、分中心都似乎不盡妥貼，只好暫用英文。如有高明人士有教予我，本人不勝感激。）

在日本，各地均有加盟才能教育分點。在美國，各地既有鈴木學院（Suzuki Institute），也有鈴木工作室（Suzuki Workshop）。它們有的附屬於某一大學音樂系，

有的由某位老師個人所擁有。無論是招收學生、訓練老師、辦活動、財務盈虧，都是獨立運作，各自負責。只要不違反協會所規定的遊戲規則，便海闊天空，任由主持者去發揮才幹，經營發展。

　　這樣各自獨立的營運形式，最有利於避免過份中央集權所帶來的官僚氣，和一切聽命於上級指令的被動式工作態度。由於有完全的自主權，又必須自負所有營運好壞的責任，其主持者無不全力以赴，講究品質，重視聲譽，爭取最好的教學效果與經營收益。

三、善辦夏令營與師訓班

　　從1951年開始，鈴木先生就建立起每年暑假，都辦才能教育夏令營（Talent Education Summer School）的制度。這種短期訓練班，目標集中，人多好玩，師生皆全力以赴，效果當然很顯著。這種制度，被美國音樂教育界引進，吸收之後，運用得尤其成功。幾乎凡有音樂教育機構之處，就必有音樂夏令營。辦得好的音樂夏令營，往往讓學生玩得快樂，學到很多，交到朋友，開了眼界，終生難忘。

　　鈴木先生為了培養訓練老師，想盡了一切可能的辦法。各種型式的師資訓練班，就是其中最有成效的一種。各地的鈴木學院和鈴木工作室，收學生教學生的同時，無不同時開辦師資訓練班。這些師訓班，為鈴木教學法培養了大量老師，為鈴木教學法的發展打下了最根本、最重要的基礎。

四、善用畢業與證書制度

　　對學生，鈴木教學法設定了一套分級的畢業制度。

每一級都指定一首畢業曲目。只要能符合標準地把這首曲子拉下來，錄成卡帶，經過審核，就能畢業。早年，鈴木先生自己掌控審核權。後來學生太多，每天從早聽到晚，都聽不完，鈴木先生便把審核權下放給學生的老師。所以，在實際上，完全沒有畢不了業的學生。畢業的鼓勵一是證書一張，二是可以在每年的畢業音樂會上參加演奏。這樣的制度，等於爲學生設定了每一階段的努力目標，對「引誘」學生用功練琴，有相當大正面作用。

對老師，鈴木教學法設定了一套分級的證書制度。只需參加各地合法的鈴木學院或鈴木工作室的師資訓練班，上完特定課程，做到有關要求，得到老師的簽名認可，便可以取得一紙證書。這種證書制度，對吸引更多老師接受鈴木的師資訓練，對於某種程度地保證鈴木教師有一定品質，當然亦有良好正面作用。

五、善辦各種演出

放眼古今中外，恐怕沒有任何一個藝術團體、藝術教育機構、藝術經紀公司，在善辦各種演出這一點上，能跟鈴木先生相比。

小，可以小到連演員、導演、觀眾在內，一共只有三個人；大，可以大到三千人同台，要一個大型體育場，才能容得下數千演員，數萬觀眾；粗，連剛學了一個星期，空弦都未會拉的幼童，也可以表演持琴、走路、鞠躬；精，可以讓最挑剔的專業行家，也不能不深受感動，認爲是音樂教育的奇蹟；近，可以就在自己的家裡舉行；遠，可以從日本演到美國各州，從美國演到

台灣與大陸；下，可以為父母、為同學、為任何願意聽的人而演；上，聽眾包括了國家元首、皇帝皇后，還有人類史上最傑出的藝術家。

正是這些多得無法統計的大大小小、精精粗粗、遠遠近近、上上下下的各種演出，給了鈴木教學法的學生和老師無數展現才能、增加信心的機會，也讓鈴木教學法在日本，在美國家喻戶曉，在全世界各地都有很高知名度。

六、善辦善參與大型會議

從1975年到1979年，五年之內，鈴木先生組織了四屆國際鈴木教師大會。每一次，都有數百位參加者。演出、演講、研討，自是必有內容。

1963年6月，鈴木先生參加了在東京舉行的第五屆國際音樂教育協會年會。鈴木先生在該會上發表了題為 "Every Child Can be Rich in Musical Sense"的重要演說。500位鈴木學生為大會作了令人難忘的表演。

1964年3月，鈴木先生參加了在費城舉行的美國教育工作者會議。會上鈴木先生發表了題為 "Outline of Talent Education Method"的演說。第一批代表日本鈴木教學法赴美國演出的十位小朋友，為大會作了震驚美國音樂教育界的演出。3月25日出版的Newsweek雜誌，長篇報導了演出盛況並介紹了鈴木教學法。

1978年底，鈴木先生參加了在倫敦舉行的是年度國際音樂教育協會年會。鈴木先生用書面發表了一份題為 "A Petition for an International Policy for Nurturing Children from Zero Years of Age" 的請願書。該請願書

一式兩份，另一份呈送給美國國會。三十位來自美國的鈴木學生爲該大會作了表演。

　　舉辦和參與這些國際性大型會議，除了工作理念宣示和成果展示之外，最大好處是引起媒體和政府的重視，建立起公信力，有利於得到更多更廣的支持。

七、有獨立的出版系統

　　除了在日本本土之外，鈴木教學法的所有教材，包括樂譜、唱片等，都由美國的「Birch Tree Group Ltd.」(中文可譯作「白樺樹集團有限公司」)獨家代理出版。鈴木先生不讓美國鈴木協會或國際鈴木協會負責出版事務，而讓一家獨立的出版公司來擔負此重要職責，其道理何在？

　　以筆者之主觀推測，最重要考量應該是讓教育的歸教育，商業的歸商業，公家的公家，個人的歸個人，不要把他們混在一起。

　　鈴木協會是管教育，管推廣的。出版當然與教育有密切關係，但它畢竟是個商業行爲，把它交給一商業公司去負責，自然是更合理之事。才能教育協會和鈴木協會既然是協會，它就是衆人的組織，所參與之事也是衆人之事。鈴木教學法的教材，既然是由鈴木先生個人或他人編著，其著作權自然屬於個人而不屬於公家。把它們分得一清二楚，各有所屬，各自盡自己的義務，各享各人應得的權利，互不干擾，互不混淆，實在是非常聰明，高明的做法。

　　任何教學系統，如欲推廣成功，鈴木教學法這些成功之經驗，都值得深入學習、研究、借鑑。

第四章　優劣參半的教材

　　鈴木教材究竟好不好？如果不好，為何鈴木先生能在日本用此教材教出這麼多好學生？又為何那麼多極優秀的美國小提琴老師都拜在鈴木門下？如果好，為什麼有那麼多與鈴木先生並無恩怨的小提琴老師排斥它，拒絕它？又為什麼使用鈴木教材的學生，有那麼多是只能用「慘不忍睹」四字來形容？

　　要回答這些問題，恐怕不能只用一句話，也不能一概而論。必須就事論事，對鈴木教材本身做一個盡可能客觀、理性的分析。有些教學品質上的問題，也不能全然在教材上去找原因。畢竟，教材是死的。老師和學生都是活的。鈴木教材第一冊，每一本都一樣。可是，使用它的老師和學生，卻每一位都不同。

　　以下，試從優、劣兩個方面，來對鈴木教材做一個全面評論。凡是評論，難免主觀，甚至會出現截然相反的意見。只要抱持誠懇、求真的態度，討論甚至爭論，都有益於學術進步。如果有同行朋友，不同意筆者的看法，那是大好事情。如能寫成文章，批駁筆者的意見，那更是歡迎之至，本人將感激不盡。

第一節　鈴木教材的優點

鈴木教材的優點，集中在兩個方面。

第一方面。它捨棄了從C大調開始的傳統習慣，改為從A大調開始，使得小孩子比較容易入門。

傳統的小提琴教材，從赫利瑪利音階（Hrimaly：Scale Studies）到沃爾法特練習曲（Wohlfahrt：Studies-Etudes，op.45），從霍曼小提琴進階（Hohmanns：Practical Method）到篠崎小提琴教本，無一不是從C大調入門。

從 C 大調入門，最大的好處是看譜方便，Do 就是 Do，Re 就是 Re，開始時沒有升降記號，沒有樂理和視唱上一大堆既不好解釋，又不易做到的難題。不言而喻，從 C 大調入門的體系，一定是固定調體系，再往後走，也不會遇到轉調轉不過來的難題。可是，由於小提琴空弦定弦的關係，從 C大調入門，一開始左手就必須面對手型變換的大難題。假設我們把1與2指之間是半音命名為一號手型，2與3指之間是半音命名為二號手型，3與4指之間是半音命名為三號手型，4隻手指之間均是全音命名為四號手型，那樣，只要我們一用到E、A兩根弦，就勢必同時用到一號與四號手型。對於已有一定鋼琴或其他樂器基礎的人，對於年紀比較大，理解力與對手的控制力都比較強的人，這也許不是什麼難事。

可是，對於一般毫無音樂基礎訓練的幼兒，這卻幾乎是難如登天的事。四種手型之中，以手指本身的伸張自然程度來說，最容易是二號手型，最困難是一號手

型。單是按準一號手型，已經難倒一半以上的幼兒初學者，再加上馬上又要變換到四號手型，最重要的1指必須後退半個音，能做得到幼兒，就恐怕十中無一了。

　　筆者在二十年前曾寫過一篇短文〈略談鈴木教學法〉，發表在當時紐約中報每週一次的樂藝版（注1）。文中我批評鈴木教材「一開始便只遷就手指，卻不顧眼睛與腦子」，建議「鈴木教學法顯然極需要一套從 C 大調開始，既具音樂性又有明確技術目的，由淺入深的教材，作爲現有教材的補充或修正。」幾年之後，筆者出版了根據此一理念編成的《小提琴入門教本》。結果如何呢？說出來不怕各位行家見笑——對一般初學琴的幼兒，連我自己都不再使用這本教材。原因很簡單——連相當聰明，父母又很認眞，且學過一段時間鋼琴的幼兒，一遇到一號與四號手型變換，就「死」在那裡，根本學不下去。可見，當年筆者提出那樣的主張，編出那樣一本入門教材，是因爲沒有實際教過從零開始的幼兒之故。

　　由此亦可見，鈴木教材從 A 大調開始，絕對不是沒有道理。假設鈴木教材從 C 大調開始，鈴木門下絕不可能教出成千上萬年紀那麼小，就喜歡拉，會拉小提琴，且有相當一部份拉得相當好的學生。

　　從二號手型入門的教材，鈴木教材並不是唯一的一套，甚至不是第一套。蘇俄格里戈良的教材，中國大陸徐多沁、楊寶智、周世炯合編的入門教材（注2），李自立、賀懋中合編的教材（注3），均是從二號手型入門。後兩者可能考慮到看譜的關係，並沒有一開始就用

A大調記譜，可是都用臨時升降記號的方式，避開一號手型的出現。可是，論到推廣的成功，使用人數之多，影響力之大，則肯定沒有一套教材可以跟鈴木教材相比。

鈴木先生編他的教材從 A大調入門，有三個不可估量的大功德。一、大大降低了小提琴入門的難度，使得很多人願學，能學小提琴，不再是天方夜譚。二、爲鈴木教學法在全世界推廣成功，提供了前提性的條件。三、啓發了後來的編教材者，敢於懷疑傳統，改變傳統，建立新的，更合理的傳統。筆者近年來重新編出的「黃鐘小提琴教學法專用教材」，可以說受到鈴木教材很多啓發、影響。其中，從二號手型入門而不從 C大調入門，就是很重要的一項。

第二方面，使用大量好聽、可唱、短小、音樂性強的樂曲，取代傳統教材一首一首又長、又枯燥、又沒有音樂內涵的練習曲。

以第一冊爲例，共17首。鈴木先生自編的短小練習曲五首，原屬世界名曲，經鈴木先生加編四個變奏的〈一閃一閃小星星〉一首。其餘的11首，全部是歐洲民歌，兒歌及巴赫等作曲家所寫的小品。

以第二冊爲例，共12首。除了最前面有幾行「美音訓練」材料之外，12首全部是「三B」（巴赫，貝多芬，布拉姆斯）和韓德爾（Handel）等作曲家的作品。

接下來的各冊，情形與此大同小異，都是一首接一首好聽的曲子。那些在傳統教學法中，學小提琴必拉的又長又枯燥的練習曲，一首都沒有出現。

在小提琴教材的編寫史上，把枯燥無味的練習曲排

斥得一乾二淨，連音階都不要，是一個極大膽的革命。凡是革命，難免粗暴，難免偏激，但總或多或少有它存在的理由。鈴木教材這一大革命，亦如是。他存在的理由是明顯的，人所共知的──傳統的教材絕大部分都是為訓練專業小提琴演奏者而編寫，為達此一目的，當然是不避難、不怕長、不管枯燥不枯燥，只要能練出技巧能力，就是好教材。以這樣的訓練目的和標準來看，Wohlfahrt，Kayser，Kreutzer，Sevcick等人編的教材，當然都是好教材。

可是，鈴木先生並不是要訓練專業的小提琴家，而是把小提琴當作工具，去培養小孩子對音樂的敏感度，欣賞能力，記憶力，左右手協調能力，控制力等種種能力。這些大量的、並不想成為專業音樂家的小孩子，要他們去拉，去忍受那些又長又枯燥的練習曲，只可能有一種結果──學不下去。這就是為什麼鈴木教材非來一番大革命不可的必然原因。這也是為什麼基本上是傳統模式的篠崎教材，也不得不把每一首Kayser練習曲都刪去一大半，再加進一些短而好聽小曲之原因。就這點上說，鈴木教材是革命，篠崎教材是改良。誰好誰壞，當然是見仁見智，並無公論。但有一點是肯定的：即使篠崎先生有鈴木先生那麼強的組織能力，也不可能在全世界擁有二十萬學生。理由無他，業餘想學琴的人多，想成為專業演奏家的人少也。

如此編法的鈴木教材，帶來一個正面的結果：使用鈴木教材入門的小孩子，不會覺得拉小提琴是受罪，即使拉得不是那麼好，甚至毛病百出，但仍喜歡拉。這個

功勞，固然一部份要歸功於寫下那些曲子的作曲家，但
鈴木先生有眼光，有膽色把這些曲子用到它的教材中
去，而且有好多首經過他的編訂，又是第一個把那些小
曲改編成小提琴曲，這是極了不起的大功勞。

注1：該文做為附錄，收在筆者的《小提琴教學文集》
中。見該書第69-70頁。台北全音樂譜出版社，1983年
初版。

注2：該套教材命名為《少兒小提琴教學曲集》，分成初
級，中級，各自3冊，一共6冊。由上海教育出版社出
版。該教材名為「曲集」，實際上是設計周密，材料豐
富，編排合理的教材。鈴木教材名為教材，實際上只是
曲集，缺少了教材應有的循序漸進，各種必須要有的材
料大至不缺之必備因素。二者正好相反。

注3：該套教材名為《少年兒童小提琴教程》，上海音樂
出版社出版。

第二節　鈴木教材的缺點

　　鈴木教材的缺點，也是集中在兩方面。

　　第一方面，所選用之曲目內容太過狹窄。除第一冊有四首德國民謠，一首法國民謠之外，全都是歐洲巴洛克、古典、浪漫時期作曲家的作品。如果以食物來作比喻的話，可以說，鈴木教材所提供的「食物」太過單一，會造成食用者的嚴重營養不良。

　　讓我們先來作一個小小的統計：鈴木教材1～8冊共選曲68首。除了第一冊有五首德、法民歌之外，其餘63首，全是兩百年之內的歐洲音樂，而63首之中，巴赫（J. S. Bach）一人又獨佔了15首。

　　沒有任何人會懷疑巴赫的音樂不好，不應該入選。假如我們編的不是一本由淺入深的、獨立的、完整的教材，而是一本《巴赫小提琴作品集》或《歐洲小提琴作品選》，那這樣的選曲比例並無任何不妥。但如果我們改編的是一套獨立的、完整的教材，目的主要是為打開一般小孩子的音樂視野，培養一般小孩子的音樂興趣，這樣的選材比例，就確有偏差。

　　我們當然不可能要求一套教材裡的曲目包羅萬象。可是，考慮到小孩子精神成長的健康，有五個方面的「營養」，是一定要盡可能提供的。缺少了其中任何一個方面的營養，都會造成營養不均衡，都會導致健康出問題。這五個方面的「營養」是：

　　1. 各國民歌、兒歌。其中本國的兒歌、民歌應佔有比較重的份量。這是讓音樂生活化，生活音樂化的最重

要條件。

2. 宗教音樂。即使是對沒有任何宗教信仰的兒童及家庭，在教材中選進一些優秀的宗教音樂，都有絕對的必要。因爲宗教音樂能最直接地淨化人的心靈，達到鈴木先生所說的「也許，音樂眞的能拯救世界」的目的。（注）

3. 世界名歌。本國名歌的改編曲。歌曲是一切音樂的源頭。小提琴本質上是一件歌唱性樂器。把世界名歌和本國名歌編進教材，不單只讓學生藉此良機，接觸、熟悉、感受這些歌曲的旋律之美和意境之美，而且，它們才是最好的「美音練習」材料。

4. 古典名曲改編曲。在古典音樂世界，小提琴音樂固然佔有相當重要的地位，可是它卻不是第一的，更不是唯一的。如果能通過學小提琴，讓小孩子接觸到一些最重要、最出名的歌劇、合唱、交響樂、管弦樂、芭蕾舞音樂，那才是眞是功德無量。

5. 由淺至深的小提琴經典曲目。小提琴畢竟是小提琴，它有它獨特的技巧特點和「語言」。只有精通這件樂器的人特別爲它所寫或改編的音樂，才能把它的美感和魅力發揮到極至。這樣的音樂，當然不能缺少。

如果我們以這樣的尺度標準來衡量一下鈴木教材，則它只有第五項得分較高，前面四項，無論怎麼寬容，都無法給予及格以上的分數。

鈴木教材自出版以來，從未做過修改或增減。現在，鈴木先生已經辭世，更不可能有任何人可以對它作修訂或重編。如果以這樣的教材，在全世界推廣成功的話，那結果肯定是音樂上的「世界被德國大同」。在文

化上，這絕對不是好事。因爲各國、各民族的音樂文化特色將被同化掉，將會慢慢消失掉。這不單只對各國、各民族是損失，對整個人類亦將是無可彌補的損失。

筆者絕無意要讓已在天國的鈴木先生，承擔如此巨大的責任或指責。我相信，鈴木先生在編寫他的教材時，根本就沒有考慮到這些問題的存在。他是17歲才開始接觸小提琴和音樂，22歲去德國留學，一學就是8年。這樣的音樂經歷，決定了他自然地無意識地以爲，德國音樂就是音樂的全部。與其說這是鈴木先生的偏差，不如說這是時代與經歷所造成的必然。

寫到這裡，我眞盼望有大氣魄、大擔當、大能力的鈴木弟子出現，挑起爲師父糾正偏差的重擔，重編鈴木教材，補進他所缺少的那一部份，讓鈴木教材可以傳得更久更遠。

第二方面，教材進度太多大跳，缺少細密的循序漸進安排，不少應有的技巧練習與準備練習完全空缺。

這一方面，相信是不少小提琴老師到最後拒絕，排斥鈴木教材的最重要原因。

以下，對此作一些微觀分析。

第一冊

這一冊，是凡使用過鈴木教材的人，都認爲是大跳比較少，用起來比較順的一冊。探究其原因，是因爲從第1首到第11首，都是只用到2號手型。其中1～9首只用到A，E兩根弦，且避開了4指的使用。到第10首，才開使用到D弦和加進4指的練習。弓法上，1～12首全部是分弓。連弓與半連弓直到第13首以後才出現。所以，如

果有障礙，通常是到第13首以後才會出現。

即使是這最少大跳的一冊，對一般學生，特別是幼兒學生，仍有好幾個不容易越過去的難關。

第一個難關是第13首，巴赫的〈第一小步舞曲〉。他同時要用到一號與二號手型，且是在同一根弦上。（A弦的C音有時升有時還原。見譜例1）

譜例1：鈴木教材第一冊第13首，第15～17小節。

鈴木先生爲最容易的二號手型準備了11首曲子。在學習這11首曲子期間內，都不需要變換手型。可是，比二號手型難得多的一號手型，鈴木先生卻只準備了1首曲子——第12首，加上它前面的一個八度G大調音階，便馬上在第13首出現一、二號手型的變換。這一「跳」，雖然不會太大，也不是全無鋪墊，可是，它已經讓不少老師爲不少學生「跳」不過去而頭疼不已。假如安排多幾首全是一號手型的曲子，再出現一、二號手型變換交替的曲子，學與教的人便可以更平順的一直往前「走」，而不必很辛苦的「跳」。

第二個難關是第14首，巴赫的第二小步舞曲。這一首之難，主要原因是它同時出現三種前所未遇的新技巧。

其一，首次出現三號手型及三號手型與一號手型的變換。（譜例2）

譜例2：鈴木教材第一冊第14首第22-25小節。

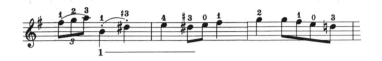

其難之原理，與第13首大致相同，此處便不作分析。
其二，首次出現三連音與連弓。（譜例3）
譜例3：鈴木教材第一冊第14首第15-16小節

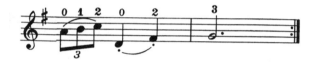

三連音雖然不容易奏得準確，很容易變成短短長或
長短短節奏，但是對初學者來說，相信在天上的巴赫也
會容忍得下這小小的節奏不準確。可是，從分弓到連
弓，對初學琴的幼兒卻是一個難關，通常都需要用一些
學生已經會拉的分弓曲子，改用連弓拉，來幫學生渡過
這一關。現在，毫無鋪墊準備，就出現連弓，且和也是
首次出現的三連音同時出現，一般孩子「跳」得辛苦，
恐怕難免。
　　其三，首次出現連弓、換弦、下弓慢、上弓快混合
在一起的高難度弓法。（譜例4）
譜例4：鈴木教材第一冊第14首第29-30小節

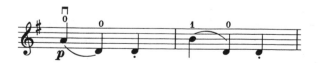

在此處，單獨的換弦不難，單獨的連弓有一點難，下弓弓速慢，上弓弓速快相當難，三者加在一起則非常難。

在一首曲子之內，同時出現這麼多新的、難的東西，加上前一課也是新的難的東西，這一「跳」，難免把老師和學生都「整」慘。

如果學生在第13和14兩首能跳得上來，15和16兩首就問題不大。

第三個難關是第17首，Gossec的嘉禾舞曲。這是本冊的最後一首。這一曲之難，主要是後半段多處出現16分音符。其中有一處是連續兩拍的16分音符，而且內中還有二號與一號手型的變換。（譜例5）

譜例5：鈴木教材第一冊第17首，第20小節。

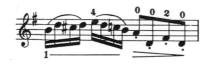

這一群16分音符，要演奏得清楚、準確、夠快，對一般中級程度的學生，都不容易。要才起步不久的初學琴者來「啃」它，其難度可想而知。

此外，該曲一開始的八分音符，從音樂的要求出發，一定要用擊弓（人工跳弓）來演奏，才能奏出輕鬆、有彈性的的舞曲效果。如用頓弓來奏，難免聲音太剛硬，欠缺輕靈之感。完全沒有受過手指運弓，手腕運弓，發音之前之後弓毛均離開弦訓練的初級學生，自然不可能奏擊弓，那就只有退而求其次，改用頓弓演奏。

即使以頓弓演奏，鈴木先生對正確的頓弓奏法，也並無任何交待，也沒有在輔助練習中提供應有的弓法練習材料。這種情形之下，除非老師自己高明，懂得去增加一些輔助練習材料，否則，完全跟從教本，無所適從甚至亂七八糟，自是理所當然。

最少大跳的第一冊，尚且有以上三個大難關要過，如果加上第一首，一開始就要換弦，也是一個難關的話，便有四個難關。對於幼兒來說，一入門便要闖四大難關，太困難了。

第二冊

從技巧的分類和進階的角度看，第二冊的1～6首，與第一冊的12～17首，是同一類型，難度差不了多少的曲目。把它們放在同一冊，不管是放在第一冊或第二冊，都是更加合理的分類。因此之故，只要能拉得出第一冊的12～17首，第二冊的1～6首便不會有問題。

從第7首開始，到最後一首(第12首)〈小步舞曲〉，每一首都是一大跳，每一首都有一些不易逾越的困難。第7首，舒曼的〈兩個擲彈兵〉，突然出現了前所未有的一個降記號，即在A、E弦上，左手是低半把的三號手型。如果全曲都是在F大調或d自然小調上，這已經是一個全新的手型，1指的位置與以往所有曲子都不一樣。百上加斤的是，該曲前半曲在d旋律小調上，後半曲在D大調上。即是說，在前半曲，1，2指有時要在高半音的位置，有時要在低半音的位置。加上後半曲，該曲等於同時用到一、二、三號手型，且隨時要變換，其難可想而知。

　　第八首，帕格尼尼的〈妖精之舞〉主題，一開始就出現附點的連頓弓。這種弓法要「混」不太難，要拉得好則不太容易。難點在於第一個音（8分音符）要拉得極短，弓要走得極快，然後，穩穩地停住在第二個音（16分音符）出來之前，要利用瞬間的停頓時間，對弓施加大壓力，使這個16分音符出來時，雖短而極清楚。如此重要而困難的弓法，教材沒有提供任何輔助練習。中段從D大調轉到d小調，在第27小節出現了一個前所未有的怪手型——一號與三號手型的混合。（譜例6）

譜例6：鈴木教材第2冊第8首第27-29小節

　　如此複雜的手型變換，要把每個音都拉準，對入門不久的幼兒，那是相當難做到的。

　　第九首，Thomas的「迷孃嘉禾舞曲」，突然出現了32分音符，出現極多臨時升降記號，出現16分音符三連音，出現各種不同弓法的密集16分音符，出現撥奏和弦，全曲又前所未有的長達快兩頁。這一特大跳，恐怕極少小孩子能跳得過。難怪頂尖優秀的鈴木教學法老師Betty Hagg女士所訓練出來的芝加哥「Magic String」演出團，棒得連薩拉沙蒂的〈流浪者之歌〉後半段快板，都能用大齊奏來表演，卻對這一首曲子「敬而遠之，避之則吉」，絕不放進演出曲目。

　　此外，該曲的16分音符有不少符頭上有一頓音點，

這是莫名其妙之事。因為頓弓不可能拉得那麼快，擊弓或自然跳弓不可能這麼早就能拉，分弓不需要這一「點」作記號。假如硬是揠苗助長，讓學生拉跳弓或半跳弓，「慘不忍睹」之結果恐怕必不可免。

第十首，Lully的〈嘉禾舞曲〉，第一次出現 a 小調，震音，4指在E弦伸張高半音，增二度音程等。雖然也算是不小的一跳，但比起上一首來，已不算太難。加上它的旋律流暢好聽，又是三段體，調號又無升降，變化音只有升F，升G兩音，又沒有太快的音符和段落，所以，姑且把這一首當作「中跳當走路」吧！

第十一首，貝多芬的〈G大調小步舞曲〉，又是一大跳。此曲之難，是音準、節奏、弓法、分句、收尾，分難合更難。首先是音準，它首次出現升A音和低半把的指法。C、F、A三個音，時升時還原的變換甚多，音準相當不容易。第二是節奏，以連弓來演奏一連串附點音符，有時前後兩個音在不同弦上，也很不容易。第三是弓法，首次出現一弓四斷。如用頓弓，聲音一定是「死」「實」的，跟音樂要求不符合；如用擊弓，則完全沒有提供這方面的準備練習，這好比一個剛學會走路不久的小孩子，就要他去參加跳高跳遠比賽，結果不難想像。第四是分句，這首曲子，常常在一弓的中間分句，這對高級程度的學生，有時都是個難題，何況是入門不久的小孩子。第五是收尾，這種早期古典風格的曲子，最講究每一句的收尾。收尾不漂亮，音樂的美感就會通通被破壞掉。而要收尾收得漂亮，就必須能控制住弓的逐漸減速減力。這是談何容易之事！五個障礙物擺在眼

前，能跳過去者稀。

　　第十二首，Boccherini的〈小步舞曲〉，首次出現連續切分音，帶下倚音的震音，用4指代替3指按A弦的升D音與D弦的升G音，跨弦的換弦用連弓，連續出現前半拍是休止符的節奏。又是必須同時跨五件障礙物的一大跳。

　　假如是一本小提琴演奏曲選集，一曲與一曲之間，無論怎麼「跳」，都沒有問題。可是，假如是一套教材，大跳就絕對犯忌──犯了不循序漸進之忌。

　　撇開選材內容不談，一套理想的教材，最好是完全沒有「跳」。大跳固然糟糕，中跳，小跳亦應避免。因為任何「跳」，都有可能導致某些學生因跳不過去而掉隊、離隊。編教材，就好比鋪路。一條平、直的路，男女老少，甚至殘障者都能走；一條凹凸不平的路，老、少、弱、殘就走得很辛苦。一條崎嶇山路或一條障礙重重的路，就只有身體強壯又不怕辛苦的人能走了。假如到了某個路段，有搬不動，繞不開的障礙，怎麼辦？鋪路者有責任在這個障礙物前面，設計，建造幾個階梯，讓一般人可以通過一級一級的階梯，爬越過去。如果沒有這樣的階梯，除了少數有攀、爬、跳能力，毅力又強的人可以繼續向前進外，一般人恐怕就會止步不前，或另尋其他路來走。

　　本來，還想把後面幾冊鈴木教材的大跳之處，一一指出並作個大略分析。可是，這一小節已經寫得比例上太長，不如就此打住。見微可以知著，舉一可以反三。被公認大跳最少，使用起來最平順的鈴木教材第一，二

冊，尚且有這麼多大跳。被一般老師公認為大跳最多，
應有而空缺的東西也更多的後面幾冊，是個什麼樣子，
會給老師和學生帶來什麼樣的困擾，各位讀者應可以自
己去想像。

　　通常，一本嚴肅的學術著作，一套有影響力的教科
書或辭典，一套新問世的電腦軟體，使用一段時間之
後，都需要一再修改，發行新的版本。可是，鈴木教材
自問世以來，幾十年來均未做過任何修訂。這是頗令人
不解之處。筆者主觀地去推測和解釋，也許是修訂教材
牽涉到的人力、物力、財力太多太大，做起來極其麻煩
費事，即使有心，也不見得有力，加上鈴木先生本人的
才華、精力，用在教學與組織推廣上，遠遠多於用在教
材的完善上，遂有一套教材，作者在生而幾十年不作修
訂這樣的怪事。這，也許是一生成就了極大教育功業的
鈴木先生，唯一一件值得後人為他可惜之事。因為一百
年，幾百年後，作為一套教學法，還能留得下來，傳得
下去的，既不是有多少學生，多少榮譽，甚至也不是理
念、主張和方法，而是只有教材。教材好，自然香火
鼎盛。教材問題太多，則難免逐漸衰微，甚至被取而
代之，慢慢消失。

　　隨著鈴木先生的辭世，能彌補這一遺憾的機會，恐
怕微乎其微。多麼可惜啊！

注：見鈴木先生著《才能教育自零歲起》一書之第137
頁。台北達欣出版社出版，呂炳川先生譯。

第三節　不及早學看譜的原因及其得失

在美國，很多非鈴木體系的小提琴老師，最頭疼的一件事就是要接手教一些在鈴木教學法學過一段時間的學生。撇開基本姿勢等方法問題不說，單是這些學生雖然會拉不少曲子，卻完全不會看譜，這一點就讓這些老師不知道要如何教下去。我本人在美國生活時，就先後遇到過好幾位這樣的學生。

可是，無論多麼挑剔的老師，當看到一群由鈴木教學法之高手老師訓練出來的學生，年紀小小(4～8歲)，就能背譜拉很多首又長又難又快的曲子，則不可能不震驚，不佩服，不莫名其妙。

造成這樣截然相反的結果，原因卻是同一個—鈴木先生採用母語教學法來教小孩子拉琴，先聽，再拉，到了某一程度——鈴木先生似乎沒有明訂幾歲或拉到哪一首曲子，然後才開始學看譜。

鈴木先生採用這樣一種先不看譜，完全靠聽靠記憶的方法讓小孩子入門，自然有它充分的理由。

第一個理由，是因為他有意識採用母語教學法。母語教學法便是從聽開始，而不是從看開始的。

第二個理由，是鈴木主張小孩子從3歲就開始學小提琴。這麼小的孩子，模仿力強而理解力弱，看譜需要一定的理解能力；聽一句拉一句，完全不需要理解能力。從聽而不從看入門，正適合這個階段的小孩子。

以上兩個理由，都是鈴木先生在他的著作和演說中公開講過的。

　　第三個理由，鈴木先生從來沒有講過，也未見他的徒弟講過，純粹是筆者個人的分析、推理和發現——因為鈴木教材從Ａ大調入門，所以，如果用傳統的固定調唱名法，學看譜便非常困難。除非鈴木先生膽敢採用首調唱名法，並發展出一套慢慢從首調轉回固定調的學看譜系統（連同教材），否則，只有先避開這個超級大難題。

　　從所有鈴木教材之中，我們找不到這樣一套配合小提琴教材使用的學看譜教材，也未見鈴木先生提到過有這樣一套教材。所以，我們可以斷定，鈴木先生並沒有編過這樣一套教材。畢竟固定調系統是全世界公認的，可以一直通到最高處均無障礙的專業用看譜系統，不用它作為入門系統，改從首調系統入門，勢必遇到同行質疑、排斥、編教材工程浩大、牽一髮而動全身等難題，鈴木先生避開這個難題，是完全可以理解之事，不必求全苛責。

　　筆者曾長時間思考這樣一個問題：三歲四歲開始學鋼琴的小孩子，學了一兩年之後，不會看譜的極少。為什們三歲四歲開始在鈴木教學法學小提琴的小孩，學了兩三年還完全不會看譜？沒有道理啊！直到我找出了上述的第三個理由，才解開了心中之結。也直到我自己在試驗用首調唱名法，教幼兒園小孩子邊學小提琴邊學看譜，獲得成功經驗之後，才敢對此問題下結論——只要方法正確，3～6歲的小孩子也是能學會看譜的。

　　我不敢說鈴木先生不讓小孩子從一開始便學會看譜是歪打正著，但至少，我肯定，鈴木先生這一方法對訓

練小孩子的記憶力，有非常正面的好處。如果鈴木先生不是採用這種方法，而是如傳統方法一樣，先學看譜，再學演奏，鈴木門下的學生絕不可能普遍有那麼強的背譜能力。

　　有一個很多人都會留意到的現象：失明的人記性特別好。為什麼？因為沒有眼睛可用，只能多用耳朵和腦袋。同理，不會看譜，只也好多用耳朵和腦袋，記憶力當然特別好。

　　有一位自身也是音樂老師的學生家長，最近向筆者投訴說，自從他的兒子學會看譜後，背譜能力就差了很多，練琴時間也少了很多。以前不會看譜時，一首曲子，聽幾次就會背。現在，花多兩倍時間，也背不出同樣一曲。以前為了上團體課不出醜，每天練琴約一小時。現在會看譜，每天練15分鐘，曲子就會拉，人都變懶了。

　　我聽到這樣的投訴，真不知如何是好。也許，這就是「魚與熊掌不可兼得」，「一針難能兩頭利」吧！

　　一個選擇是不會看譜，但記憶力特別好；另一個選擇是會看譜，但記憶力退步了。我們究竟要如何取捨呢？有沒有兩者均可兼顧、兼得的辦法呢？假如有人找到一種方法，讓3歲的小孩子就可以邊使用鈴木教材，邊學看譜，鈴木先生會不會採用呢？

　　我無法回答這些問題，也無法向鈴木先生請教這些問題。希望有後來者，能用有說服力的教學成果，給我們解開這一疑難問題。

第五章 技術偏差與理論及制度盲點

第一節　技術偏差

　　鈴木教學法在每一個小提琴基本技術上，都有明確的要求和主張，甚至有詳細的照片、圖片、說明。這些要求和主張，有些是全世界都一樣，沒有爭議的。比如說，運弓要直，握弓的右大拇指要彎曲不要僵直等等。也有一些主張，是有爭議，甚至是明顯經不起科學分析的。討論和指出這部分問題，雖然跟團體教學這個大題目並無直接關係，可是，因為鈴木教學法門徒眾多，影響力大，對其某些不盡科學甚至錯誤的主張，如果不加以指出、糾正，便容易誤導學生，不利於全世界小提琴演奏水準的提高，也不利於才能教育的發展。

　　因篇幅與資料來源的關係，以下只提出兩個最基礎，最重要有偏差的問題來討論。

一、站。鈴木教學法為學生設定的標準站姿，是以右腿為軸心，左腿向前伸半步，形成左前右後，左虛右實的姿勢。(請參考鈴木教材第一冊的圖片)

　　更科學、正確的站姿，其實是平步或是左後右前，

左實右虛。道理很簡單。平步，人站得最穩，重心可左可右而身體完全不必動。左後右前，左實右虛，是因為夾琴在左肩，右手運弓之力最終也要傳到左邊。讓這些力量直接從左腿傳到地下，當然比讓力量拐個彎，先到左肩，再到右腿，更直接，更單純，對發音和放鬆更有利。我們看海菲茲等大演奏家的演奏姿勢，身體總是往左傾斜而絕不往右傾斜，就是這個道理。

二、握弓。鈴木先生在教學中極其重視握弓姿勢教學，並發明了讓初學琴的幼兒把大拇指握在馬尾箱的底部等方法。這是他對小提琴教學的很大貢獻。可是，他主張食指用中間關節而不是第三關節接觸弓桿（注1），便不大合理。因為食指的握弓點太淺，一來力量減弱，二來拇指一定容易太直。比較起來，食指握深一些，一來力量增加，二來拇指容易彎曲，要合理得多。

鈴木先生還有一個相當相當奇怪，近乎荒謬的主張——增加右拇指和中指的壓力來發出更大聲音（注2），甚至主張下弓時不用食指，只用中指（注3）。只要稍用頭腦想一下，我們就知道，由於握弓時拇指和中指是正對著的，無論那一隻手指用力，另一隻手指也就相對地承受這些力。所以，這兩隻手指用任何力，對發音都沒有正面作用，因為它們互相之間力量會彼此抵消。

因此，高明的老師一定告誡學生，右拇指千萬不可用力，用力只會造成右手緊張，中指亦然。相反，在整個上半弓，不管下弓上弓，如想聲音深、大，食指非用力不可。當然，這個力如何用，是用近力還是遠力，是用死力還是借力，那是另外一門學問，不在此討論

（注4）。把食指拿起來，讓小指在弓桿上加力，那是在弓根部份才用得著。因為在弓根，弓的力量通常已經太重，需要用小指去壓弓桿，以抵消過重的力量。同樣的道理，在弓尖時，因為弓本身的力量太輕，需要外加很多力量才夠。這時，小指應該拿起來，離開弓桿，食指絕對需要放下去，傳力到弓桿，弓才會夠力。

鈴木先生的門徒之中，一定有很多人懂得這些常理，卻居然沒有人告訴鈴木先生。這又是一件奇怪的事。

鈴木先生極其重視左手的震音（Tril）和抖音（Vibrato）教學。很可惜，找不到任何有關他這方面的具體練習要求和主張。反而是他的高徒威廉・史達（Pro. William Starr），在"The Suzuki Violinist"一書中，對每一個具體技術問題，都有頗詳盡的解釋、論述。可惜都是第二手資料，用來作為討論的依據，並不合適。建議有興趣的讀者，自己去找這本書來閱讀，一定開卷有益。

此外，鈴木先生在某些具體技巧教學上，有時會犯以偏概全之毛病。例如他發明了一個名詞，叫做「Kreisler Highway」，姑且把它直譯作「克萊斯勒高速公路」吧！其所指是在琴橋與f孔的上端之中間點。他告訴學生，弓走在這一點，是拉出又大聲又漂亮聲音的關鍵所在（注5）。鈴木先生在此出現嚴重偏差──沒有把弓速變化影響運弓點（弓毛與弦的接觸點）這一重要發音原理講出來。其實，只有在較慢速運弓的情形之下，鈴木先生的意見才是正確的。假如力度不變，增加弓速，勢必要離開「Kreisler Highway」，在稍靠指板的另一條「公

路」上運行，才能拉出漂亮的聲音。在這方面，格拉米恩（Ivan Glamian）先生在"Principles of Violin Playing and Teaching "一書（注6），以及筆者的《小提琴基本技術簡論》一文（注7），均有比鈴木先生更全面、更精確、更直接了當的論述。有興趣者不妨自行翻閱。假如「蛋裡挑骨」一些，還應該提出，鈴木先生發明的「Kreisler Highway」這一個名詞，實在不怎麼高明。因爲「Highway」一詞，令人想到的一定是高速。而如果在這一「點」上用高速運弓，聲音一定難聽無比，不如直接了當，說「慢速運弓宜靠橋，快速運弓要靠指板」，意思更加清楚。如果非要發明一個代用詞不可，那就叫「Kreisler Slowway」(克來斯勒慢速公路)，當更爲精確，不至於造成誤會。

注1：請參看 William Starr 的"The Suzuki Violinist "一書第54頁，由鈴木先生本人示範的圖片。

注2：請參看Evelyn Hermann的"Suzuki：The Man and His Philosophy "一書的第164頁的說明文字。

注3：請參看注2一書的206頁及注1一書的第54頁。

注4：讀者如對小提琴演奏的用力問題有興趣，可參閱本書作者的《教教琴，學教琴》一書的〈如何教發音與放鬆〉一章。台北大呂出版社，1995年12月初版。

注5：見 Evelyn Hermann的 "Suzuki：The Man and his Philosophy” 一書第210頁。

注6：該書有大陸人民音樂出版社出版的張世祥先生翻譯版，書名爲《小提琴演奏和教學的原則》。另有台北

全音樂譜出版的林維中、陳謙斌翻譯版，書名爲《小提琴演奏與教學法》。

注7：該文收在本書作者的《小提琴教學文集》一書。台北全音樂譜出版社，1983年初版。

第二節　理論盲點

在鈴木先生的著作和演說中，反反覆覆出現這樣的言論：

「of the Mother-tongue method of education were used in school today, the results would for surpass those obtained by present methods .」（注1）

「All children can be well educated.」（注2）

「A person is the product of his environment .」（注3）

「Talent education merely applies the method of learning one's native language to education in music or some other subject .」（注4）

把它們翻譯成中文，其意思是：

「假如學校都使用母語教學法，教育效果將比現在採行的方法好得多。」

「每一位孩子都可以被教育得很好。」

「人是環境的產物。」

「才能教育就是把學習母語的方法用到音樂教育和其他的教育領域。」

如果用更概括的語言，可以把鈴木先生的意思，歸納為：

1. 母語教學法優於其他教學法。

2. 教育萬能。

3. 環境造人。

4. 用學母語的方法來學音樂，就是才能教育。

即使一心蛋裡挑骨頭，也無法否認，鈴木先生這些

理論有相當正確的一面和相當正面的社會效果。

可是，任何道理的成立，都必須有前提；任何普遍真理，都會有例外。對鈴木先生的理論，也應作如是觀。

讓我們借用一下愛因斯坦的相對論，為每一個鈴木先生的理論主張，都提出一個相反的論點：

正：	反：
1.母語教學法優於其他教學法。	1.某些教學項目，其他教學法優於母語教學法。
2.教育萬能。	2.教育並非萬能。
3.環境造人。	3.人造環境。
4.用學母語的方法來學音樂，就是才能教育。	4.才能分很多種類，很多層次，母語教學法並非萬能。

並非故意與鈴木先生「抬槓」，而是把理論問題討論得更清楚些，有利於鈴木先生的理論方法發揚光大。

幾個與鈴木先生的主張針峰相對之論點，雖然都有片面之病，可是，誰也無法說它毫無道理。

這，就是鈴木先生理論上的盲點，應該加以澄清，去除。

以下做逐一分析，討論：

一、「母語教學法優於其他教學法。」

「對有牽涉到聲音和記憶的學習項目，母語教學法最有效。所有不牽涉到聲音，也不需要記憶而只需要理解或領悟的學習項目，母語教學法的優勢就不存在，甚至完全派不上用場。」這樣講法，才大體上正確，全

面，沒有「盲點」。換言之，母語教學法最適合的項目是語言和音樂。如果換了美術、物理、社會、哲學等科目，母語教學法便不適合。即使是語言與音樂，母語教學法也只適合在最初階段。到了要作文，要寫詩，要看譜，要講究詮釋的階段，母語教學法也就不夠用，不合用，需要加進或採用其他教學法，比如啓發式教學法等。

中國人有句成語，叫做「物極必反」，甚有道理。鈴木先生從小孩子都會講母語這一最平凡現象中，領悟到才能並非天生，每個小孩子都有極大學習潛力，進而把此道理應用到幼兒的小提琴教學上，極其成功，這是他了不起的、偉大的、值得全世界人尊敬之處。可是，把母語教學法看成萬能，甚至是唯一最好的教學法，那就有點以偏概全，不可避免要出現理論上的盲點了。

二、「每一位孩子都可以被教育得很好。」

這是宗教家、慈善家、教育家的講法和語言，而不是科學家、學術研究者的講法和語言。

首先，「很好」的標準是什麼？假如不先界定清楚，它就一點意義也沒有。是能背譜演奏鈴木教材第一冊的全部曲目？是能演奏貝多芬的小提琴鳴奏曲？是能作出跟貝多芬的作品一樣好的曲子？假如我們說，「每一位孩子經過適當的教育，都會比原先好很多」，或是「正確的教學方法，可以讓原先被認爲不可能學小提琴的人，學到某一個程度」，那就既有意義，也沒有理論盲點了。

這絕不是一個毫無實際意義的純理論之爭。因爲，鈴木先生「教育萬能」的理論，有時會誤導老師、家

長，對學生的前程造成不可挽回的損失。比如說，有一個孩子，節奏感很不錯，學習音樂的興趣也很高。可是對音準不敏感，訓練了一年左右，還是無法一聽到某個音，就能唱出它的正確音高（筆者最少遇到過三位這樣的學生）。這時，教育萬能論者一定不會放棄，會一邊尋找更好方法，一邊鼓勵這個孩子堅持學下去。可是，一位教育非萬能論者，很可能就會建議這位學生，改學鋼琴或其他對音準要求不那麼高的樂器，甚至乾脆改學美術、舞蹈之類。這兩種做法，那一種更慈悲、更負責、更有利於學生的一生快樂？相信問偉大的鈴木先生，他也多半會選擇後者而不是前者。

三、「人是環境的產物」

一點不錯。沒有某種環境，就不會產生某種人。可是，這只是整個問題的三分之一，另外的三分之二，其一是人反過來可以改變環境，創造環境；其二是同樣的環境，會產生不同的人。

鈴木先生在論證「環境造人」這一命題時說：「如果愛因斯坦、歌德、貝多芬出生在石器時代，他們不是只可能有那個時代的文化教育水準與能力嗎？反過來說，如果我們拿一個石器時代的嬰兒來培育，不用多久，他也就像今天的青年，可以演奏貝多芬的小提琴鳴奏曲了。」（注5）

鈴木先生的話全都對。可是，在石器時代，每個人的文化教育水準都是一樣高嗎？當然不是，總是有那麼一些人，文化教育水準高於同時代的人，他們發揮自己的才能，改變周圍的環境，帶動整個族群以至整個社會

前進。人類社會從石器時代變成今天的電腦時代，就是一代又一代人改善環境，創造環境的成果。

　　筆者不確知是否可以把一個石器時代的嬰兒，培養到能演奏貝多芬的鳴奏曲。讓我們假設答案是肯定的好了。可是，連鈴木先生也絕不敢說，他可以把這個嬰兒，培養到能寫出貝多芬鳴奏曲或寫出水準類似貝多芬鳴奏曲的作品。

　　這，是鈴木先生理論上的又一重大盲點。

四、「才能教育就是把學習母語的方法，用到音樂教育和其他教育領域。」

　　這個論題，跟第一個論題性質很相近。

　　鈴木先生以學小提琴爲手段，培養孩子多方面能力，包括記憶力、耐力，左右手的協調能力，對音準、節奏的反應能力，心靈對音樂的感受力等等，並把他的教學法命名爲才能教育。這是大愛心、大慈悲、大智慧、大創造。就這一點，沒有任何值得懷疑，可以討論的餘地。

　　值得討論的是，鈴木先生把「才能教育」這個涵蓋面無限寬廣的名詞、概念，與「母語教學」及「把母語教學法應用到音樂教育上」這樣一些具體的，有一定範圍限制的學習項目等同起來，可能容易造成誤解。這些誤解可能是：「非母語教學法是否就不是才能教育？」「才能教育是否最好學小提琴？」「學會拉小提琴是否就等於有才能？」

　　這幾個問題正確、科學的答案，當然都是否定或必須加上某些前提、解釋，才能肯定的。在這點上，美國

人真聰明。鈴木先生在日本取的「才能教育協會」之名，到了美國，就被美國人改名為「鈴木協會」；「才能教育法」之名，也被改名為「鈴木教學法」。為何有此一改呢？「鈴木教學法」，乃明確指鈴木先生所創之小提琴等樂器教學法也。這是很窄的一個範圍。

「才能教育法」，則天下各種才能無所不包，如要一一把上至天文地理，下至柴米油鹽，正如琴棋書畫，歪如偷騙飲賭，各種文才武才，工才商才，農才醫才，領導才，馬屁才，統統羅列出來，那是十張稿子也寫不完。在邏輯學和分類學上，同質同類的東西才能並列，對等。某一家的小提琴教學法，顯然是不能等同於「才能教育」，而只能是才能教育之下或之內的一個項目。如此，方不至於引起誤會、誤解，造成誤導。所謂「名實相符」，所謂「多大的頭戴多大的帽」，就是這個意思。

注8：見鈴木先生著之 "Nurtured by Love" 一書之第10頁。

注9：同上書，第11頁。

注10：見 Evelyn Hermann著之 "Shinichi Suzuki：The Man and His Philosophy"一書第235頁。

注11：同上書，第140頁。

注12：見 "Nurtured by Love" 一書之第24頁，或達欣之該書中譯本《愛的培育》之第27頁。

第三節　　制度盲點

　　鈴木教學法能在全世界如此成功地推廣，一定有它制度上的優點、優勢，這部分內容已在前面〈推廣成功七大因素〉中詳細論及，此處不重複。

　　就像世界上任何制度，都不可能完美無缺一樣，鈴木教學法的制度，也不可能全是優點，沒有缺點。探討一下鈴木教學法制度上的某些缺失或盲點，對於後來的教學系統更順利地運作，也許不無好處。

　　由於無法找到日本本土鈴木教學法內部如何運作的第一手資料，所以，這部分問題有待其他同行同道去探討。此處探討的問題，都是以能從鈴木先生本人的公開演說、著作，以及他的學生已出版的著作，找得到直接資料為前提。其欠缺全面，甚至抓不到最重點，恐怕難免，這一點務必請讀者見諒。

　　此外，世上的所謂優劣，都是通過對比而發現、而成立的。所以，在討論到具體問題時，我們不得不用一些對比，作為討論方法。

　　第一個要討論的問題，是鈴木教學法的畢業制度。

　　從50年代早期開始，鈴木先生就建立起鈴木學生的分段「畢業」制度。方法是：學生把畢業指定曲錄成錄音帶，呈交給鈴木先生，鈴木先生親自一一聽這些錄音帶，並寫評語，然後舉行全日本的畢業音樂會，授予學生畢業證書。第一屆的畢業錄音帶，只有195卷。可是到了七十年代，卻增多到5千卷。鈴木先生每天單是為了聽錄音帶，就要從早上3點半鐘起床，一直工作到晚

上8點多。（注1）

　　這樣的工作量，任誰也吃不消。後來，鈴木先生就把制度改爲讓各位老師批准自己的學生畢業，由他本人在畢業證上簽名。鈴木先生自己也說：「實際上，呈交錄音帶的學生，沒有人不能畢業。」（注2）

　　這樣的制度，無疑有它的好處——每個學生都得到鼓勵，都有一個具體的努力目標。可是，也有它的最大盲點——教學品質缺少客觀標準來衡量，因而缺少保證，也缺少公信力。

　　相比之下，在英屬地區盛行的皇家考級制度，及在大陸近年盛行的樂器考級制度，一方面避免造成某個權威人士太忙或太主觀之弊端，一方面讓考試結果有比較客觀的標準和公信力。

　　假設鈴木教學法是採用這種公開的考級制度，究竟利弊、得失如何？這是個不容易有答案的問題，只能作爲一個思考題，供有心人士思考。

　　第二個問題是教師證書（Certificate）的頒發。

　　目前，在日本本土以外，有兩種鈴木教師證書：一種是在美國等各地舉辦之短期鈴木師資訓練班，頒發給參加者之結業證書。另一種是由國際鈴木協會及下屬各地分會，共同簽發給各國接受當地鈴木協會舉辦之師資訓練課程者之教師證書。（注3）

　　這兩種證書，都是只要參加有關課程訓練，便可得到。其盲點有二：一是「一種體系，兩種證書」，難免造成混淆不清，甚至互相矛盾、衝突。二是得到證書者，可能有的演奏教學俱佳；有的能演奏不能教學；有

的能教學不能演奏，這就與「畢業」的情形一樣——缺少客觀的品質衡量標準與公信力。說得好聽，這有利於普及和推廣；說得不好聽，這是「寧濫勿缺」，對品牌與形象害多利少。

　　幾乎所有開放式的教學體系，如：奧福教學法、高大宜教學法、蒙特梭里教學法，都或多或少有相似的難題、問題、弊病。

　　像山葉音樂班、朱宗慶打擊樂音樂教室等封閉式體系，因為要面對經營效益的壓力，要建立品牌形象，所以從師資的挑選到訓練、淘汰、進修、考試、晉升都嚴格得多，因而有品質保證得多。

　　有沒有可能在鈴木教學法這樣開放式的教學體系，引進封閉式的教學體系的師資訓練方法與檢定制度？讓師資的教學品質更有保障，教師證書更有公信力，是一個非常值得思考的問題。

　　隨著鈴木先生的逝世，筆者有點擔心，任何後繼者都難以有那麼高的權威，那麼大的權力，來為鈴木教學法建立起這樣一套制度。

注1：見 Evelyn Herman 著之 "Shinichi Suzuki：The Man and His Philosophy" 一書，第100頁。

注2：同上書，第221頁。

注3： 在台灣鈴木協會刊登於1997年12月大風雜誌的師資訓練講習會簡訊中，有這樣一段話：「國際鈴木協會簽發之正式教師證書，僅限發給在各國接受當地鈴木協會所舉辦之正式師資訓練課程者。以台灣地區而言，欲

取得國際鈴木協會簽發之正式教師證書者，僅限於在台
灣本地接受台灣鈴木協會所舉辦之師資訓練始能取得
（例：美國夏令營或地區交流課程之短期結業證書，則
不屬之）。欲取得國際鈴木協會及台灣鈴木協會共同簽
發之合法教師證書者，敬請把握此次難得的機會。」該
講習會5月、9月各一次，每次各為期6天。

結 語

　　本章寫至尾聲時，一位知道我最近在研究鈴木教學
法的同行朋友，主動送了一些有關資料給我。這些資料
包括幾卷原版的鈴木先生本人之示範教學錄影帶，由台
灣鈴木協會主辦的第一屆（1997年）「中日才能教育親
善音樂會」節目單，台灣鈴木協會的章程，入會辦法等。
　　把這些資料細看後，加上以前已知悉的資料，有如
下綜合性的看法、結論、建議：
一、鈴木教學法第一有價值的部分，是鈴木先生的文字
著作和言論，也就是他的教學理念和教育哲學。台灣鈴
木協會既有志於在台灣推廣鈴木教學法，是否可以組織
人才、資金，把鈴木先生的著作、演說翻譯成中文，出
版發行？假如此事鈴木協會無法做，希望有音樂教育出
版社能做。
二、鈴木教學法第二有價值部分，是它具體的教學與經
營管理方法，包括如何上個別課與團體課，如何訓練媽
媽，如何鼓勵孩子，如何辦音樂會，如何辦夏令營，如
何辦師資訓練班。這部分內容，在鈴木先生本人的著作
和言論中不夠多也不夠細，反而在他的美國傳人William

Starr、John Kendall 等人的著作中，有比較詳盡的資料。這些資料，對任何音樂老師，不管他教的是小提琴還是其他樂器，也不管他是否認同鈴木教學法，都有不可估量的正面價值。希望有有心人能翻譯，出版這些資料。

三、鈴木教學法的教材和一些具體的技術方法，是比較有爭議的部分。不應把鈴木先生尊為神，說他的東西一切皆對皆好，也不應該因為它有某些缺點而對其全盤否定。應該對它作客觀、公正、細心的分析，承認和學習它的長處、好處，知道並避開它的短處、壞處。

四、鈴木教學法是時代的產物，也是日本這個可敬又有一點可怕的民族的產物。鈴木先生要求學生每天至少練琴兩小時 (注)，這在五、六十年代的日本可以做得到。在九十年代末的台灣則絕無可能做到。對這種「時不我予」、「地不我予」的客觀存在，不必空嘆無奈，而應去探索此時此地，我們能在推廣音樂教育上做些什麼。

五、台灣鈴木協會的成立並正式開始工作，是件大好事。「藝術的出路在於融合，人類的希望在於合作」——這是筆者長期的信念與行為標準。在台灣，靠音樂吃飯的人，有百分之九十都必須教學生。可是，真正有理念、有方法鼓勵小孩子，讓小孩子學音樂學得快樂的老師，恐怕再樂觀的估計，也不會超過三分之一。科班出身的小提琴老師，一提起要教三、四歲的小孩子學琴，少有不舉手投降的，便是證明。如果多些老師去學習鈴木教學法，這種狀況必會大大改善。

六、向鈴木先生學習，向鈴木教學法學習，也同時就是

向日本人學習。以民族而論,大和民族比中華民族至少多了更清潔、更合作、更有公德心、做事更認眞、更敬業等優點。教育是整個社會的基礎。幼兒教育,則是基礎中的基礎。如有更多小孩子,音樂老師,以至管理人員,向鈴木教學法學習,從長遠看,對改善中華民族的素質,有利無弊。

七、鈴木教學法欲向全世界推廣,有一件不能不做的事,就是教材本土化。同被推舉爲二十世紀音樂教育四大主流的奧福教學法,高大宜教學法,都極力主張教材本地化。只有以小孩子耳熟能詳的音樂作爲主要教材,才會有最好的學習效果。畢竟,母語是必需品,不懂母語就不能生存,所以每個小孩子都會說母語。而音樂,卻不是必需品。沒有音樂的人生只是比較暗淡、單調,並非關係到能否生存。天下的媽媽並沒有義務一定要讓孩子學音樂。要吸引更多媽媽讓孩子學音樂,教材本土化便是一個避不開的特大難題。鈴木先生的後繼者和傳人,任重而道遠!

本章原先計畫寫約兩萬字。不料愈研究下去,發現新的,有價值的,非加以介紹不可的東西越多。結果一發不可收拾,竟然寫了五萬多字,幾乎可以獨立成一本小書了。

寫作本章的過程,也是向鈴木先生學習的過程。不單止學他如何教小孩子拉小提琴,也學習他對人類的關愛和善於鼓勵別人。這一路學下來,發現自己似乎有不少改變。對身邊的人,包容性更大;對小孩子,更覺其可愛,可畏;對難教的學生,更多了一些方法。眞是開

卷有益，得益良多！

　　願天下老師，都拜鈴木先生爲師。這樣，老師的人生，學生的一生，都一定會更多快樂。

<div style="text-align: right">

本篇完稿於1998年2月19日

</div>

注：在1980年的「National Suzuki Teachers' Workshop」上，鈴木先生提出當年的八個工作重點。其中第三點有一段話說：「If you succeed in making every student practice at least two hours' then the ability will be developed。」翻譯成中文，其意思是：「如果你能成功地令你的學生每天練習兩個小時以上，學生的能力便能發展出來。」見 Evelyn Hermann 的 "Shinichi Suzuki：The Man and His Philosophy" 一書第231頁。

附錄一　鈴木語錄

黃輔棠　選編

一、愛心

- 人生，只能因著給別人愛，以及得到相互安慰的愛，才有生存的意義。
- 雙親對小孩子的愛，乃是生命中最崇高的愛。
- 雙親為培養自己的孩子成為優秀人才所做的工作，乃是人類一切工作中，最重要，最神聖的工作。
- 愛別人乃是最大的快樂。
- 愛心乃是一種放射線。
- 友愛，也是一種能力，必須加以反覆訓練。
- 在夫妻之間，也必須平等相待和有敬愛心。
- 與其因小事情而發脾氣，不如笑口常開。這樣，不僅對你本身有好處，對家人也是莫大的恩惠。
- 要培養尊敬對方的能力。要培養把愛心傳送給對方的能力。
- 人都盼望在愛與快樂中生活。任何人都不期求憎恨與悲哀。
- 對陌生的人先說「您好」，乃是開啓愉快人際關係之

鑰。

二、能力

- 人類的能力，並不是天生的。
- 不斷的學習與複習，會產生出能力。
- 已得的能力，可以製造更高的能力。
- 具備了初步能力，就能培養更高級的能力。
- 從會做的事上去培養能力，再由這個能力去培養更高的能力。
- 眼睛難以發現的微小能力，終於幫助新能力成長，最後變成不可思議的巨大能力。
- 環境的優劣，強烈地左右了能力的優劣。
- 人類的求生欲望就是驚人的生命力。由於要適應環境，就會獲得相應的能力。
- 天才並不是天生有才能。所謂天才，只是對被培育成功之人的尊稱而已。
- 「我沒有才能」—— 這乃是不知不覺中，深植在人類中的錯誤想法，也是懶惰者不肯努力的強辯之詞。
- 以無才能作為藉口，然後放棄自己的努力，我認為這是一件最愚蠢的事情。
- 我們必須培養出能夠維持長時間集中精力的能力。此乃培養能力的根本。

三、人格

- 人格至上，技術次之。
- 良心之聲就是神之聲。
- 經常和品格崇高和藝術達到清純境界的偉人接觸，乃是生活在人間的最大幸福。能夠感受到多少偉人們的偉大與美，就會決定你身為一個人的價值。
- 我曾經強烈地體驗過，經常接觸偉大的人，對於年輕人是何等的重要。由於這麼做，我們就會在無意識中，使自己的心靈、感覺和行為，變得更加高尚。我認為在人格的形成上，這是最根本的條件。
- 傑出的人，都自然地，擁有溫暖的心，高貴的靈魂，以及純樸的人生。
- 我從年幼時，就學會兩樣東西。一是對任何事物都要有不屈不撓的研究心，二是非誠實不可。
- 不誠實，就是虐待自己。虐待自己，其惡更甚於虐待他人。
- 不傷害別人，也不傷害自己。
- 我們必須擁有對人類將來的夢。這樣，任何時候要死，都不後悔。
- 從事藝術工作的人，應該自覺自己的使命，是在拯救明天的人類。
- 想依靠別人幫你做事，不如靠自己的努力。
- 人總是企盼過多的事物，卻付出太少。
- 有不當之利的地方必有禍根。
- 不管發生什麼事，總是集中精神於被委託的工作上，然後全力以赴，使其達成，並充分享受其中樂趣。
- 今天的工作必須是又一個高峰。

‧ 我多麼盼望所有的父親，每天一想母親所負的重任，就對她表示說：「這一切真辛苦妳了。」

‧ 當你看到地上有紙屑，就自動地撿起來，將它丟到紙簍去，有了這種能力後，你們的演奏，一定會變得更微妙、更生動、更優美。

‧ 隨著人格的成長，藝術性就會更加提高。

‧ 高度的能力，必伴隨著優美而精細的心靈。

‧ 在路上，到處有成群的螞蟻在忙碌工作，我總是很小心地不踩到牠們。否則，那小小的生命就要永遠消失。

‧ 必須先把自己放在最低的地方。

‧ 必須經常保持謙虛。只要一驕傲，就會立即喪失明辨事非與好壞的能力。

四、兒童

‧ 三歲兒，也就是幼兒期，乃是人格形成的決定性時期。

‧ 每一個小孩子在懂事以前，都毫無例外地，不自覺地吸收外界好與壞的東西。

‧ 每個國家的兒童，都能流利地講母語。這件事是何等的精彩！

‧ 根據多年的經驗，我認為嬰兒在出生後五個月，就能把音樂記在腦子裡。

‧ 對兒童表示敬畏，也就是對人類偉大的生命表示敬畏。

‧ 我對所有人都抱著友善與尊敬之心，尤其是對年幼的孩子。

· 世上最快樂的事，莫過於親密的老朋友來訪。可是我覺得得孩子們乃是無可替代的最親密朋友。

· 如果孩子呱呱落地後，就能聆聽美好的音樂，而且學會自己去演奏，他們就能夠獲得良好的感受力、忍耐力、控制力，同時還能培養出一顆優美的心。

· 教兒童拉小提琴，是我最快樂的時刻。

· 我決心要讓所有的孩子更優秀。如果做不到，我絕不能寬恕自己。

· 但願出生到地球上的所有兒童，都能成為美好、幸福、具備優秀能力的人。

· 孩子的命運操縱在父母手中。

· 孩子的模樣，乃父母一手造成。

· 「會做就會產生快樂」的兒童心理，必須認識清楚，最重要的事是要學會培養小孩子學習的欲望。

· 從讓小孩子學習音樂的經驗中，你將會明白如何培養小孩子其他方面的才能。

· 從現在起，請你讓孩子在幼兒時代，就發展他的才能，讓他的生命綻開美好的花朵。

五、教育

· 教育從出生之日開始，絕對不是太早。

· 任何兒童都可以培養，只要教育方法正確。

· 能力是教育的結果。

· 不是要教，是要培育。育重於教。

· 我痛切地覺得，在應該培育的時期，未能獲得培育，

乃是無可彌補的遺憾之事。

‧怎麼樣培養，就會產生怎麼樣的能力。

‧環境中所無的，不可能學會。

‧培育優秀能力的條件是：1.時間要盡量早。2.環境要盡量好。3.指導方法要盡量正確。4.練習次數要盡量多。5.找最優秀的指導者。

‧只是指導孩子們拉好小提琴，並不算是教育。唯有在教琴的同時，提升孩子的品格，才算是真正的教育。

‧真正的教育，是要在孩子喜歡做或會做的情況下來培養能力。

‧如果小孩子本身根本不想學習，而母親卻天天喊著說：「趕快練習！好好學喔！」這是最失敗的教育方法。

‧有了讚美和鼓勵，小孩子就會興致勃勃地、快樂地努力練習。

‧指責與強迫是最沒有技巧的教育方法。

‧我們為什麼不設法，使孩子產生想學的意念呢？

‧評斷一位老師的優劣，標準之一是看他有沒有方法會讓學生喜歡練琴。

‧兒童教育的主體是家庭。老師只是協助者。

‧「一課一要點」，是最有效果的方法。

‧我們並不把培養音樂家當作第一個目標。我們希望培育更好的公民，更優秀的人類。

六、音樂

‧音樂是生命的語言。

· 聲音中有生命，雖無容姿卻是活的。
· 能感受美，也是一種能力。
· 音樂絕對不是天生的才能。
· 藉著音樂在身上獲得美好能力的人，再走到別的領域時，照樣能在那領域中顯示很高的能力。
· 「悲哀就讓它悲哀吧！人生本來就是悲哀的。可是只要有愛，人生不就是快樂與美麗的嗎？」——這是我在莫札特的音樂中，得到的最大啓示。

七、學琴

· 爲讓孩子得到美好的心靈，敏銳的感覺，高度的能力，堅持的習慣，就指導他們學小提琴。
· 我們是藉著小提琴，培育每一個人。
· 由於拉小提琴時，身體要作出困難的動作；要背譜，大腦必須全力開動，終於誘發出了這個孩子自身的最大生命力，治癒了小兒麻痺症。
· 由於要努力把小提琴拉好，就可以培養出克服任何困難的能力。
· 學音樂的目的，不一定要成爲音樂家，只要因演奏小提琴能培養更美好的人格，只要能領受巴赫、莫札特音樂中高貴的心靈，就夠了。
· 在母親學會拉奏一曲之前，孩子都不去拉小提琴，這種學習方式，有重要意義。
· 務必讓家長明白：才能是在家裡練習而培養出來的。孩子在家裡不練琴，便培養不出才能。

‧練習出才能。

‧應該培育雙手同樣靈巧。

‧每天練三小時的兒童，在三個月中的練習時間，相等於每天練五分鐘的兒童整整九年的時間。

‧每天只練五分鐘和練三小時的兩個兒童，他們之間的懸殊一定很大。在練習不足的人身上，是不可能培育出能力的。

‧鼓勵孩子練習，是教師與家長的共同責任。

‧假如小孩子聽不到音樂，只聽到母親的喋喋不休，練琴就一定很勉強。這樣，不僅無法培養出孩子敏銳的感覺，進步也一定不快。

八、多聽

‧小孩子每天聽某一個旋律，聽某一種準確的音高，他便很自然地會唱或奏這個旋律與音高。

‧如果你的小孩子聽多聽熟了好音樂，一種「潛在才能」便自然地培養出來了。他要學演奏，便會容易得多，進步也會快得多。

‧如果你有心培養你的小孩成為有音樂才能的人，請每天讓他（她）反覆聽所學樂曲的唱片或錄音帶。這是培養小孩子音樂感受力與音樂才能的首要條件。

‧必須學習成為好的聽眾。

九、堅持

- 開始時「忍耐持續」之後，就能產生「忍耐」的能力。有無這種忍耐能力，往往決定一個人的命運。
- 不可中途而廢。要有耐性地一步一步腳踏實地的下去。這樣，任何事情都有希望做好。
- 以十年作為期限，勿怠勿急，持之以恆，任何人都能培養出能力來，這是我深信不疑的。
- 不管學什麼，開始時總是很慢的。如果半途而廢，好不容易培養出來的能力之芽，必無法展露到外面就枯萎了。
- 原先看上去好像不可能的事，在持續不停去做後，終於變成可能。
- 不能忍耐，半途而廢，就沒有成功希望。許多青年人的不幸，就是這樣來的。
- 只要不急不停，默默地移動腳步，必有走到目的地的一天。
- 人生一直到死亡之日，都應該努力使自己的短處轉變成長處。這是一件非常有趣的工作。
- 若是不間斷地努力改進，短處也能變成長處。
- 請堅持到老師和雙親都不能不投降的時候。

十、實行

- 「立即開始行動」乃是左右一生命運的重大能力。
- 想到了，就要馬上去做。
- 想到就做，也是一種能力。
- 只是想，並非能力。只有實踐出來，才是能力。我們

要設法具備想到就做的能力。

- 人生的成功與失敗，全賴實踐的能力。
- 必須練習把心中所想的，用語言表達出來。
- 必須行動，必須培養實踐的能力。
- 任何能力，如果懶於去實踐，就無法擁有。
- 不要等到明天。要從今天，從現在開始，就把所想到該做的事動手去做。這樣做，將爲你帶來無比快樂。

十一、反覆

- 不斷反覆去做，就能培養出能力。
- 已經會做的事，再做一次，就會做得好一些。若是再做兩次，必然做得更好。如果不斷反覆去做，一定會越來越容易，越來越精彩。
- 如果小孩子反覆練習，演奏他已經會奏的曲子，並奏得越來越好，越來越容易，這就是進步。這也就是鈴木教學法。
- 我總是讓學生把已學會的曲子，再做充分練習，每天要拉奏三次，持續三個月之久。同時，還要不停地利用唱片，讓他聆聽此曲全世界最偉大的演奏，希望他能拉得更好。
- 如果你要小孩子拼命趕進度，急著拉一首又一首新而難的曲子，「才能培養」便注定失敗，最後結果必然是小孩子學不下去。
- 培養能力的祕訣，就是一直做到覺得容易爲止。
- 要把身上已具備的能力，不斷地再往高處提升。

- 由於不停的訓練，能力也就不斷地增加。
- 右手非凡的能力，究竟是怎樣形成的？這是不斷反覆的結果。一個人要成為非凡，方法與此無異。

十二、記憶

- 記憶乃一切能力的基礎。
- 記憶的能力 ——這是每一個人都必須具備的最重要的能力。
- 培養記憶力，是我傾注全力的訓練內容之一。從年幼時起就接受這種訓練的學生，根本不會想到演奏時需要樂譜。
- 從幼兒園開始就接受記憶訓練的孩子，進入小學後，都成為成績很優秀的高材生。
- 把樂譜交給老師後再開始演奏，是長久以來，我一直要求孩子們遵守的規矩。

十三、直覺

- 我能從錄音帶的琴聲分辨出演奏者的性格、姿勢、弓法、手肘的高度等。這是三十多年來不斷修練而產生的「直覺」能力。
- 如果不加以訓練，「直覺力」是不會產生的。如果有出人意料的直覺力在發生作用，那一定是你曾經在不知不覺之中，在什麼地方做過類似訓練。
- 很有耐性，堅毅不拔，百折不撓，乃是打開「心眼」，

培養出「直覺力」的關鍵所在。有了這種「直覺力」，後面的事情就比較容易。
・要讓他心靈的眼睛能看到。

十四、遊戲

・以遊戲般的快樂心情開始，再以遊戲般的快樂心情，把學琴引導到正確的方向。
・只要能夠巧妙地把訓練帶進快樂的氣氛裡，就會產生令人不敢相信的，能克服萬難的力量。
・兒童覺得最高興的，是和大家在一起合奏。
・要培養孩子一邊演奏，一邊帶著可愛的笑容，和我做遊戲的能力。
・我抱著向兒童學習的心理跟他們玩遊戲。我希望自己永遠像兒童一樣率直，純真。

十五、反省

・能夠常常反省自己的人，就是一個傑出的人。
・越是優秀的人，反省能力就越高。
・一個人能表示「是我不對」的反省時，才是開始成長的象徵。
・人的自我反省不夠，向上之路就封閉了。
・反省後不改過，和想到但不實踐，後果是一樣的。

編後記

　　想到要爲鈴木先生編語錄，是「鈴木教學法」整篇寫完之後。動機有三：一是深深爲鈴木先生的精神與言行所感動，覺得自己有責任做此事。二是藉此複習一下鈴木先生的「高招」，應用到自己的教學實踐上去。三是方便同道朋友了解鈴木教學法的精神、方法、與主張。

　　絕大部份材料，均來自鈴木鎮一先生的兩本著作《以愛培育》與《才能教育自零歲起》。極少部份，來自鈴木先生的演講與文章。《以》書的翻譯者是邵義強先生，《才》書的翻譯者是呂炳川先生。二位皆是本人十分尊敬的樂界前輩。爲了文字的完整與風格的統一，筆者大膽做了少許文字改動。希望這些小改動，沒有違背鈴木先生的原意。其餘非出自該二書的文字，由本人翻譯，文責當然由本人負。

　　語錄條數繁多，又只是做爲附錄，便不一一說明出處。如有同道朋友欲作學術性研究、探討，請直接細讀鈴木先生的原著或翻譯本。

如此分類編排，並不完全妥當，僅爲方便讀者查閱。不當之處，尚祈方家雅正。

1998年3月20日

附錄二　團體課遊戲

William Starr 原著
黃輔棠翻譯、改寫

1. 學生跟著鋼琴或小提琴的節奏打拍子。可用鼓掌、踏步、二人對拍等方式。任何正在學或將要學的曲子，都可以使用此法。練習節奏。

2. 學生跟著鋼琴或小提琴的曲調，空手摹擬各種運弓動作。練習弓法。

3. 學生站好，根據老師的口令或訊號，做各種快速的手部移動，例如：老師手指向上，學生要用手摸頭；老師手指向下，學生要用手摸右腿的右側；老師手指向左，學生要用右手摸左肩，等等。老師可根據需要，自行設計不同的訊號與動作。練習眼、耳、手、腦的協調與反應敏捷。

4. 學生站好，根據老師的口令或示範，做各種小提琴演奏所需之動作。例如：頭向左，向前的交替轉動，左手向前伸直與手肘向右扭轉的交替動作等。練習各種演奏動作。

5. 老師背對學生。學生把琴與弓輕輕地放到身前的地上，不讓老師聽到任何聲音。練習專注與安靜。

6. 老師念一組數字，如：57869，412357，6981024，

……小朋友正確地重複唸出該組數字。練習專注與記憶力。

7. 學生輕輕地把琴放好在身前的地上。老師一拍手掌，學生迅速把琴和弓拿起，放好在準備開始演奏的位置。練習動作乾淨俐落和演奏準備。

8. 學生把琴夾好後，左手放在胸前。老師或家長數數字，看學生可以堅持多長時間。注意夾琴不可緊張、用力。練習夾琴。

9. 琴和弓都放好在地上。老師一拍掌，學生迅速拿起弓，做好正確的握弓姿勢，讓老師檢查。強調快與正確。練習握弓。

10. 學生握好弓，弓尖向上。當鋼琴或小提琴演奏一曲進行曲風格之樂曲時，學生的弓跟著上下移動。用整個手臂，把動作盡量做大。練習控制手臂和弓。

11. 學生握好弓，弓桿平放在胸前，水平地上下移動。可用手肘，大臂不動的方式和整個大臂上下大動的方式。練習控制手臂和弓。

12. 「結冰」遊戲。學生演奏任何一曲，當老師或其中一位學生代表喊出「結冰」時，所有學生必須像雕塑一樣完全不動。這時，老師可以檢查學生的左、右手姿勢，弓的位置等是否正確。練習反應敏捷和姿勢正確。

13.「目不斜視」。學生演奏整首曲子。老師仔細檢查，看有多少位學生從始至終眼睛沒有向上看或周圍看。練習專注力。

14. 老師挑選兩位做不到「目不斜視」的學生，讓

他們面對面站好，其他學生圍著他們，看著他們再演奏一次，看這次是誰先「斜視」。

15. 學生演奏一首很熟的曲子，一邊演奏一邊模仿老師的動作。老師可以下蹲，可以單腿站，可以原地轉圓圈，可以走大圓圈。練習「一心二用」。

16. 學生演奏一首很熟的曲子，一邊演奏一邊回答老師的問題。回答問題時演奏不能停頓。練習「一心二用」。

17. 學生閉著眼睛，聽老師的指令，做夾琴與把琴放下的交替動作。練習耳朵、心、手的感應與協調能力。

18. 學生閉著眼睛，聽老師的指令，練習握好弓與把弓放下的交替動作。練習目的同上。

19. 老師開始演奏某曲，不預先說出曲名。學生「認出」該曲後，儘快加入演奏，演奏完後，老師問該曲曲名，學生一起大聲回答。練習反應敏捷。

20. 學生輪流帶頭開始奏某一曲，其他學生儘快加入演奏。

21. 老師用手掌打某曲第一句的節奏。學生辨認出它是哪一首曲子之後，一起開始演奏。練習聯想力。

22. 老師模擬某曲的弓法，在空中運弓，學生猜出它是哪一首曲子之後，一起開始演奏或隨時加入演奏。練習聯想力。

23. 把學生分成若干組，老師指定某一組開始演奏某曲。然後，老師隨時點到哪一組，該組就接著演奏，其他組則停下聆聽或虛擬演奏動作。練習互相合作與反應敏捷。

24. 學生閉著眼睛演奏，力求弓仍然運得直。演奏時，老師隨時下令：「睜開眼睛，看看你的弓，有沒有拉直？」。練習以感覺代替視覺。

25. 家長站起來演奏，小孩子觀賞和檢查家長的演奏。此舉可增加小孩子的興趣和自信心。

26. 請一位較高程度的學生，穿上小丑的衣服，戴上小丑的面具，然後，由一位程度較低，年紀更小的學生，給他上「第一課」。他必須演奏表演各種錯誤動作，逗大家笑。

27. 學生站好，擺好演奏姿勢。老師走到學生背後，用某一種簡單節奏與弓法，演奏某一個音。然後，學生依樣畫葫蘆，模仿老師奏出同樣的東西。練習聽覺與模仿力。

28. 老師在鋼琴上奏或用口唱出某一音或某些音，學生用小提琴把該音奏出來。訓練聽覺與整體協調能力。

29. 找一首簡單的曲子，老師改變其節奏，讓學生模仿。訓練模仿與變化能力。

30. 把學生分成兩人一組，面對面。選一首節奏簡單而多空弦音的曲子，每拉到空弦，兩人便用左手握一下手。練一心二用。

31. 任選一曲，把弓根與弓尖顛倒過來，握弓尖表演。盡可能拉出跟平時一樣的聲音。練習隨機應變。

32. 學生從弓尖開始，拉一個「超級大上弓」——拉到弓根時，像飛機起飛一樣，把弓輕輕提起來，繼續往上，越過琴身，再慢慢順時針繞一圈，從容降落。重複若干次。練習右手的放鬆和放開。

33. 選一首節奏單一的曲子，每一個音都用弓根的下弓演奏。手的動作要逆時針轉圓圈，盡量放鬆、柔和，讓聲音有一個漸弱的收尾。練習右手放鬆和「圓」的動作。

34. 同樣的材料，每一個音節從中弓開始演奏，一弓用下弓，一弓用上弓。結束時要有個「圓」的收尾，千萬不要「大尾巴」。練習弓的控制力和結束得漂亮。

35. 同樣的材料，第一個音從弓根開始，在中弓結束；第二個音從弓尖開始，也在中弓結束。練習目的同上。

36. 任選一曲，每一句都拉兩遍。第一遍在上半弓，第二遍在下半弓。兩遍的聲音要盡可能相同。也可以一遍在弓根，一遍在弓尖。練習弓與聲音的控制。

37. 老師拉一個學生從未聽過的短樂句，學生馬上模仿拉出來。如果學生的模仿有錯誤，就重做一次。如無錯誤，老師就在樂句中增加一兩個音，讓學生繼續模仿。訓練模仿力與記憶力。

38. 馬拉松比賽：從每個學生都能拉的最簡易曲子開使拉，一直拉到只剩下一個學生能拉的困難曲子為止。能拉的都站起來拉，不能拉的就坐下。這樣的比賽，有助於打開學生的眼界耳界，激發學生的學習欲望。

39. 老師拉一曲，故意拉錯某些音或故意把某些音拉得不準，學生要把錯或不準的音指出來。練習鑑別力。

40. 學生演奏一首節奏簡單的曲子，跟著拍子，前後或左右搖擺身體。練習放鬆。

41. 學生用極慢速度演奏一簡單曲子，下弓時呼氣，

上弓時吸氣。然後反過來，下弓時吸氣，上弓時呼氣。練習呼吸的控制與自覺。

42. 選一節奏單一曲子。老師發出「一」的口令時，學生只按手指，弓不動；老師發出「二」的口令時，學生才移動弓，拉出聲音。開始時，「一」與「二」的口令之間，要停頓久些。熟練後，漸漸加快。練習左右手各自獨立及左手手指的提前準備。

43. 把學生分成二人一組，其中一人負責運弓，另一人負責按音。練習合作能力。

44. 把一曲中的不同音分派給不同學生。選奏一曲。每個學生只奏自己所負責的音。練習合作默契。

45. 選奏一曲。改用撥弦，用弓桿擊弦，在琴橋上運弓等不同方式來演奏。練習變化能力。

以上遊戲適用於不用樂譜，學生均憑記憶演奏。

以下遊戲與聽音、看譜有關。

46. 學生知道每個音的名稱後，老師唱出該音之音名音高，學生用某種節奏來演奏該音。練習「轉換」能力（把「音名」的概念轉化為某個音高）。

47. 老師唱或奏某個音高，學生說出該音的名稱。最好能同時把音高也準確地唱出來。練習聽覺和轉換能力。

48. 老師在五線的白板上寫某個音或某一組音，學生在琴上把它奏出來。練習視奏能力。

49. 老師奏某一個音或某一組音，學生在五線白板或五線簿上把音高寫出來。練習記譜。

50. 同樣的方法，但音高改為節奏。練習節奏。

51. 把學生分成若干組，每組負責演奏一小節或一句。每一組之間要連接得像同一個人在演奏。可預先分配好，也可以由老師隨時「欽點」。練習反應敏捷。

52. 學生在老師的指揮下演奏。老師隨時做譜上沒有的加速、減速、突然停止等變化。練習反應敏捷。

53. 學生看譜視奏一簡易曲子。老師要求學生先一眼看完全曲，然後才開始演奏。練習先有整體概念。

54. 學生用眼睛看譜，看若干次後，閉上眼睛或移開樂譜，背奏出其中一句或整首。要選用短而容易的曲子。練習用眼睛「聽」和視覺記憶能力。

55. 學生看譜，不演奏，唱出譜上的音高、音名。先用很慢速度，逐漸加快。練習視譜唱的能力。

56. 選一學生不熟悉之四小節樂句。學生開始看譜奏第一小節時，老師把第一小節的譜擦掉或蓋住；奏到第二小節時，又把第二小節的譜擦掉或蓋住，以此類推。用此方法，訓練學生眼睛要走在手之前。

57. 鋼琴伴奏奏一曲學生不熟悉的曲子。學生猜測該曲是什麼拍子，什麼速度。比如，4/4拍子，慢速；3/4拍子，快速等。年紀稍大的孩子，可讓他們猜每分鐘大約多少拍。訓練對速度的判斷能力。

58. 學生看譜，老師演奏。老師故意奏錯某些音或節奏，學生要指出來。訓練敏感度。

59. 學生看譜，改拉奏爲撥奏。或一半學生拉奏，一半學生撥奏。此法有利於訓練節奏準確。

60. 找一首節奏單一的簡易曲子，從最後一個音拉起，一直到拉到第一個音。練習視奏能力。

61. 找一首節奏單一的簡易曲子，演奏時改變弓法，或改變節奏，或弓法節奏同時改變。練習變化能力。

翻譯，改寫說明

從 William Starr 教授的 "The Suzuki Violinist" 一書中，讀到 "Group Lessons" 一章，如獲至寶。

本來想老老實實，逐句逐字把它翻譯出來，讓不便讀英文的同道朋友也能分享。可是，一動手翻譯，便發現「直譯」絕對行不通。要讓中文讀者一看就明白，讀起來舒服順暢，非改寫不可。一改寫，就很自然把原文中一些意思重複的地方刪去，也增加了一些原文所沒有，但筆者認為必須要有的說明，如練習目的等。此外，還加了幾條筆者自己在團體課中常常「玩」的遊戲進去。

新的著作權法出來之後，這樣做法，是避開了麻煩還是會增加麻煩，尚來不及查證清楚。如果讀者朋友從本文中得到一些益處，首先要感謝的，當然是鈴木先生和Starr教授。沒有鈴木先生創法在前，Starr先生不可能寫出他的這本書。沒有Starr先生這本書，本人的翻譯，改寫便無從做起。

謝謝鈴木先生！
謝謝Starr教授！

黃輔棠謹識
1998年2月26日

附錄三　訪陳立元談鈴木小提琴教學法

黃輔棠

　　約二十年前，美國奧柏林音樂學院（Oberlin College, Ohio）小提琴教授庫克(Clifford A. Cook)曾憂心忡忡地對同行說過：「現在美國學音樂的小孩子，都只愛學吹管樂器，因爲既容易學，又可以參加橄欖球賽的遊行管樂隊，風光一番。弦樂器太難學，又少有表現機會，越來越少人學。再過幾十年，難免後繼無人，我們的弦樂教師只好改行，人們也只能進博物館去欣賞小提琴文化了。」（注1）

　　剛好，當時一位在奧柏林就讀的日本學生請他觀看一部紀錄片 ——「1955年日本弦樂節」。約一千二百位五至十三歲的日本小孩子，背譜齊奏維瓦爾第（Vivaldi）和巴赫（Bach）的小提琴協奏曲，奏得相當準確、漂亮，令庫克既驚奇，又感動。他似乎在山窮水盡之境看到了一條隱約可見的路，於是多次親身跑到日本，向鈴木小提琴教學法（Suzuki Violin School）創始人與掌門人鈴木鎮一先生（Shinichi Suzuki）請教，參觀鈴木教學的全部過程，邀請鈴木教學法的師生到美國各地示範表演，並於1963年底在奧柏林設立了美國第一個鈴木教

學法小提琴班。

　　轉眼之間，二十年過去了。去年七月，在麻省州立大學（Massachusetts State University）舉行了有七百多位來自世界各地教師參加的國際鈴木教學法教師大會。與會期間，當年日本弦樂節的場面在鄰近的春城（Spring Field）重現了。所不同者，八百多名五至十五歲的小孩子不是來自日本，而是來自美國各地。他們代表的是約十萬名鈴木門下在美國的學生！看著此番景象，已退休，以元老身分參加大會的庫克教授，當可以欣慰替代當年的憂心了。

　　究竟鈴木教學法有什麼祕方法寶，能令成千上萬三、五歲的小孩子喜歡學、學得會、學得好被公認為樂器之中最難學的小提琴呢？

　　究竟鈴木先生有何過人之處，以致美國新聞週刊把他與一代偉人史懷哲、卡薩爾斯等相提並論呢？（注2）

　　作為一個受傳統音樂與教學法培養出來的小提琴教師，我本人曾接教過幾位鈴木教學法轉過來的學生，頗受他們音樂與技術方面的存在問題所困擾。同行的師友中亦不乏有同樣困擾者。究竟這些問題應該怎麼看，怎麼解決呢？

　　帶著這些問題，我訪問了少數曾受完整鈴木小提琴教學法訓練的中國小提琴教師之一──陳立元先生。陳先生1971年在台灣國立藝專畢業，1978年取得美國肯特州立大學（Kent State University）音樂碩士學位，曾師從司徒興城、陳秋盛、馬思宏等諸先生。1979年，他進入由朱麗亞音樂學院教授拜倫德（L. Behrend）女士

主持的紐約弦樂學校，接受爲期兩年的鈴木教學法教師訓練。結業後，在紐約教授小提琴，是美國鈴木教師協會會員，也是在紐約學生教得最多的中國小提琴教師。

　　此訪問稿未經陳先生審閱，文責由本人負責。

黃：鈴木教學法與傳統教學法有什麼不同之處呢？
陳：在純粹小提琴技術方面，並沒有什麼不同。像握弓與夾琴的方法，對聲音與音樂的要求等，都完全來自傳統。最大不同之處，是在教育目的與具體方法上。

　　首先，鈴木教學法並不以培養職業音樂家爲目的。（注3）鈴木把他的整個教學體系定名爲「才能教育」（Talent Education），把他總結一生的書取名《以愛培育》（Nurtured by Love），從側面說明鈴木教學法的教育目的著重在培養小孩子的學習才能，高貴情操與藝術氣質。在整個教育過程中，小提琴只是一件工具。同時，鈴木教學法十分強調教師必須對小孩子有愛心。可以說，對小孩子的愛心，是產生鈴木教學法的原動力。
黃：在傳統音樂教育中，對學生是否有愛心，不也是衡量一位教師好壞的標準之一嗎？
陳：不同之處在於傳統音樂教育的老師，往往把大量他們以爲沒有天份的孩子排斥在學音樂的大門之外。要麼可以達到專業水準，要麼乾脆不要學。而鈴木以爲，每一個小孩子都是天生可以學音樂，學小提琴的，都應該受到好的音樂教育。
黃：這不是有點宗教家、慈善家的味道麼？
陳：一點不錯。鈴木在創辦才能教育之初，幾乎沒有人

相信每個小孩子都可以學小提琴，因而很少學生，連教室與小提琴都沒有。有一段時間，他用一把小提琴，讓十幾個學生輪流使用。如果缺乏一種宗教式的熱忱，很難想像他會有今天的成就。

黃：然而，單是愛心與熱忱，並不能把沒有才能的學生變成有才能的學生吧？

陳：在鈴木的概念與解釋中，才能是一種後天接受教育學得來的本領，並不是生下來就有的。這一點，鈴木受到每個小孩子都會講話這個爲一般人所視若無睹的事實的很大啓發。

黃：在這一事實後面，有什麼深刻的道理麼？

陳：有。整個鈴木教學法的理論與方法，都建立在這個道理的基礎上。每個小孩子都會講話，這證明每個小孩子都天生具有學習的才能。小孩子是怎樣學會講話的呢？靠重複與模仿。聽媽媽反反覆覆講，先是單音，後是句子，聽多了，便明白意思，便開始學講。講多了，自然就會講了。鈴木教學法，就是把小孩子學母語的方法，運用到小提琴教學上去。

黃：具體方法如何？

陳：大致可以分爲幾個方面或幾個步驟：

一、先教媽媽。每一位帶小孩子來學琴的媽媽，必須自己先學會小提琴的最基本姿勢與方法，學會調弦，並能演奏十首左右簡單的曲子，然後才開始教小孩子。其好處是讓媽媽可以在家理當小孩子的老師，同時讓小孩子看見媽媽在「玩」小提琴，很自然的激發起對小提琴的好奇心與興趣。

二、讓小孩子盡可能多聽好音樂，把好音樂像播種一樣種在小孩子的心裏。在頭兩三年，鈴木教學法不讓小孩子看譜，所拉的東西全靠反覆聽，直至聽熟了或能背出來，才開始在琴上拉。由於心中已經有了音樂，再用手把他在琴上拉出來，就不那麼困難。

三、每堂課只教一樣東西，讓小孩子先模仿，然後反反覆覆練習。不貪多求快，不讓小孩子消化吸收不了。

四、每週除了一堂個別課外，還有一堂集體課。很多小孩子一起演奏，他們可以互相觀摩，互相促進，對提高學習興趣與培養合作精神有很大幫助。

黃：這幾個方法，與一般傳統教法確是完全不同。怪不得鈴木教學法很少有學不下去的學生。我親眼見到不少傳統教法的老師對著三、四歲的小孩子束手無措，不知從何教起。如果他們學一點鈴木的方法，也許情形就會好得多。鈴木教學法的老師來源如何？

陳：近年來有一部份來自從小受鈴木教學法訓練出來的學生，據說他們一般都不錯。但大部分是招收已經具備資格的小提琴老師，再加以一段時間的訓練而成。

黃：訓練的內容與方法如何？

陳：一是講述鈴木教學法的精神、理論與歷史，二是具體的學教學生如何站，如何握弓，如何夾琴，每一首曲子的要點與難點在什麼地方，學生在學習過程中可能會出現什麼問題，如何解決等。在這個過程中，要讓受訓練的老師多次參觀有經驗的鈴木教師如何教個別課與集體課。

黃：在更具體的教學方法上，鈴木教學法有什麼特別之

處嗎？

陳：有些專門為小孩子而設的訓練方法很有趣。例如，先讓小孩子夾一個形狀像小提琴的硬紙盒，等夾好了再夾琴，就比一開始便讓小孩子夾琴容易教容易學得多。又如讓小孩子握好弓子後，把弓子當火箭，作各種方向的「飛行」動作，對訓練小孩子把弓子握牢，控制好有很大幫助。歡迎你改天來我的課堂參觀一下。

黃：一定一定，先多謝了。我曾聽好幾位朋友埋怨鈴木教學法教出來的學生不會看譜，也不會數拍子，我本人也有過這種經驗。不教看譜，可否算是鈴木教學法的一大缺點？

陳：以為鈴木教學法不教看譜，是個大誤會。鈴木教學法其實不是不教看譜，而是在頭兩三年不教看譜。到了第三、四年，我們是非常強調看譜的，而且有一整套訓練讀譜的方法。當然，如果學了一兩年鈴木方法的學生，轉到傳統教法的老師處學，是會給接教的老師造成很大的困擾，但這不是鈴木方法的過錯。

黃：學了三年才學看譜，是不是慢了一點呢？照傳統的方法，一開始就學看譜，三年已經可以拉很深的曲子了。

陳：鈴木方法要求學生開始學得越早越好，最好是三、四歲便開始。兩、三年後是六、七歲，正是開始學看譜的適合年齡。如太早要求小孩子看譜，往往小孩子無法做得到，學不下去，也教不下去，老師便認為這個小孩子沒有天份，教學就失敗了。

黃：看來可以把憑聽覺記憶學演奏比做小孩子學講話，把學看譜比作認字讀書，一前一後，次序合理。

陳：這個比喻很準確。

黃：在我曾接教過的鈴木教學法轉來的學生中，多數有姿勢與方法上的毛病。是否鈴木教學法不太注重對基本姿勢與方法的要求呢？

陳：恰恰相反。鈴木教學法有一整套嚴格訓練基本姿勢的方法。你說的情形，很可能是老師本身的問題。據我所知，並不是每一個鈴木教學法的老師都那麼合格、優秀。就像一班徒弟，去名師處學了功夫出來，並不是每個人都能成為武林高手。依我的看法，一個本身不是好音樂家，既缺乏愛心，又不用心研究教學法的人，即使學了鈴木教學法，也不能成為一個好的小提琴教師。相反，一個好的音樂家，既有愛心，又肯研究，即使沒有學過鈴木教學法，也會是一個好老師，也能教出好學生。

黃：你這個講法很令人心服。雖然我對鈴木教學法不是全部接受，但通過閱讀有關資料和對您的訪問，學到不少東西；對鈴木教學法的精神及很多極有創意的方法，非常佩服。這幾年來，你致力於在紐約華人社會中推廣鈴木教學法，成績不少。在這方面有什麼心得體會、困難、計劃與展望嗎？

陳：除了教中國小孩子外，我最近也教一些美國小孩子。比較起來，我喜歡教中國小孩子多一些。除了種族，文化上的認同感外，中國小孩子的家長一般比較認真，小孩子也比較用功。但比較起美國人來，中國人在文化訊息的傳遞與接受上速度較慢，某方面也比較保守。例如，曾有一兩位學生家長，一聽說要上集體課，就不要孩子學了。美國家長則從無此類事情。相反，大

人小孩都特別喜歡集體課，有什麼消息也互相傳遞得很快。

　　鈴木運動在日本已經普及，並有人在嘗試把它運用到其他領域的教學上去。在歐美，鈴木運動正方興未艾，但在中國和海外的中國人社區，則似乎發展得比較慢。我很希望有更多同行朋友加入這一運動。將來如有機會，我也許會回台灣去辦鈴木教師訓練班。日本人在很多方面都走在前面了。中國人並不比日本人笨，應該急起直追。

<div align="right">1982年8月25日於紐約</div>

注1：此段話引自庫克教授1981年7月在麻省州立大學舉行的國際鈴木教師會議上所作的演講

注2：見1964年3月25日出版的News Week。其他有關鈴木教學法的資料，可參閱 Exposition Press出版的 Suzuki 之"Nurtured by Love "一書及 Cook之"Suzuki Education in Action"一書

注3：在1969年1月份的 Oberlin Alumni雜誌中，有如下一段話：「鈴木教學法不以培養小孩子變成職業音樂家爲目的，但有一百多位日本職業小提琴手出自鈴木門下。」

<div align="right">本文原載於香港明報月刊 1982年10月號</div>

附錄四　多聽唱片

鈴木鎮一　作
黃　輔　棠　譯

　　如果你有心培養你的小孩子成為有音樂才能的人，請每天讓他（她）反覆聽所學樂曲的唱片或錄音帶，這是培養小孩子音樂感受力與音樂才能的首要條件。如果你這樣做了，你的小孩子將一定由此培養出音樂才能，絕不會失敗。這是一種新的教育方法，也是鈴木教學法中最重要的「培養才能的鐵則」。每一個小孩子在懂事以前，都毫無例外地，不自覺地吸收外界好的與壞的東西。你不讓他聽好的音樂，他便什麼音樂才能也培養不出來。

　　在語言學習中，這種道理與情形完全一樣。可以把美妙的音樂旋律及準確的音樂比喻為一種地方口音。比方說，大阪或東京口音。小孩子每天聽大阪口音，他的說話便自自然然地是大阪口音。小孩子每天聽某一個旋律，聽某一種準確的音高，他便很自然地會唱或奏這個旋律與這種音高。由此可知反覆聽在音樂教育中的極端重要性，希望你真正明白這個道理。如果你真心愛你的小孩子，如果你想培養你的小孩子有傑出的音樂才能，請你今天，請你現在就開始照此去做，不要再拖延。

　　如果你嫌反覆撥放唱片中的一首曲子太麻煩，可以把這首曲子轉錄到錄音帶上。如果你的小孩子才剛剛開始學琴，可以把兩三首曲子反反覆覆地錄在半小時一面的錄音帶上，讓他把整面聽完。儘管你不告訴他要聽音樂，但如能在他附近播放，他亦將自然地把音樂吸收進腦子。沒有哪一位說大阪口音的父母告訴他的小孩子：「聽著，我在說大阪口音」。但每個大阪的小孩子都毫無困難地會聽會說大阪口音。這與聽音樂學音樂同一道理。

　　如果你的小孩子聽多聽熟了好音樂，一種「潛在才能」便自然地培養出來了。他要學演奏，便會容易得多，進步也會快得多。每天說話培養出說話的能力。讓你的小孩子反覆演奏他已經學會了的曲子，可培養他的演奏能力。不必急著趕進度。如果小孩子反覆練習，演奏他已經會奏的曲子，並奏得越來越好，越來越容易，這就是進步。這也就是鈴木教學法。如果你遵循這種方法，你的小孩子將順利成長，快速進步。如果你要小孩子拼命趕進度，急著拉一首又一首新而難的曲子，「才能培養」便註定失敗，最後結果必然是小孩子學不下去。

　　我常常說：「每一個小孩子都在成長。至於成長得如何，完全看父母如何培養。」最重要的事是要學會培養小孩子學習的慾望。從讓小孩子學習音樂的經驗中，你將會明白如何培養小孩子學習的欲望。從讓小孩子學習音樂的經驗中，你將會明白如何培養小孩子其他方面的才能。當你明白了「培養才能」這幾個字的深刻意

義，生命將更有光彩。不僅僅在音樂，也在所有其他方面。

最近，我每天都聽好幾小時鈴木小提琴班的畢業演奏錄音。有些學生由於聽唱片聽錄音帶聽得多聽得好，演奏的音樂感相當好。但當聽到一些最重要的初級程度的錄音時，我心痛地感覺到，有很多學生沒有「聽」好，所以沒有奏好。這種失望，促使我決定開始推行一個「聽」的運動。

儘管你的小孩子只有三歲，如果你讓他每天聽唱片或錄音，反覆地演奏他已經熟悉的樂曲，他一定會快速、順利、健康地進步。有一次，我聽一位已經在鈴木班第四年級畢業的學生演奏最初級程度的曲子。他的演奏清楚地告訴我，他的父母完全忽略了讓他聽唱片或錄音。這種情形，就像聽一個已經四歲的小孩子，卻第一次開口學叫「媽媽」。一個傳說中的德國人養小孩子卻不讓小孩子見人的故事是個好例子：小孩子長大後一個字也不會說。

在鈴木教學法的原則中，以下兩點必須特別強調，嚴格遵守：

一、讓小孩子常常聽所學教材的唱片或錄音。

二、讓小孩子反覆演奏他已經學會的曲子，由此而培養他的演奏能力。

請絕不要忘記實行這兩條。這兩條做到了，小孩子學琴便會學得好，學得快，願意練琴。「高明的父母懂得培養的技巧」、「最令父母開心的是小孩子的微笑」，指責與強逼是最沒有技巧的教育方法。我希望父母們好

好想一想，怎樣可以最有效地激發小孩子學習的欲望。四十多年兒童教育的經驗告訴我，每一個小孩子成長得如何完全取決於父母如何培養他們。我深深感受到每一個新生命都具有巨大的生命力與學習能力，並發現了「培養才能的鐵則」。請記住和理解這一點：五、六歲的小孩子已經能流利地說話了！

　　每一年，我都在鈴木小提琴班的畢業錄音帶中，聽到五、六歲的小孩子準確、乾淨地演奏巴赫的協奏曲。這並不令人驚奇。我只是心滿意足地想，他們被正確地培養，所以有此成績。如果每位父母都像培養小孩子學語言一樣培養小孩子學音樂，小孩子將會成長得多麼健康、多麼快速、多麼美麗啊！

　　原載於 "Suzuki World" 1982年9～10月號

　　本譯文原載於1983年初板，由台北全音樂譜出版社出版之《小提琴教學文集》

小提琴團體教學研究與實踐／黃輔棠作· --初版

· -- 臺北市：大呂，1999〔民88〕

　　面；　　公分

ISBN 957-9358-48-6〔一套：平裝〕

1.小提琴 ── 教學法

916.1　　　　　　　　　　　　　88014037

小提琴團體教學研究與實踐

作　　者：黃輔棠
發 行 人：鐘麗盈
出　　版：大呂出版社
通 訊 處：台北郵政1-20號信箱

總 經 銷：吳氏圖書有限公司
電　　話：（02）32340036
傳　　真：（02）32340037
通 訊 處：台北郵政30-272號信箱
郵撥帳號：0798349-5 吳氏圖書有限公司

版面設計構成：黃雲華
印　　刷：聖峰美術印刷有限公司

一九九九年十一月一日 初版
出版登記：局版臺業字第參伍捌伍號

ISBN 957-9358-48-6　　　　　全套定價：900 元